U0040045

台北
祕密
音樂場所

TAIPEI MUSIC CORNER
有音樂，
我就能在這城市生存

策劃──李明璁　主編──張婉昀

目錄

編 者 言

我就能在這城市生存下去
只要有音樂，

—— 李明璁

「我經常問自己，為什麼某個湧現創意火花的美妙時刻，恰恰好會出現在那個時機、那個地點，而不是在另一個時間和空間。」——大衛拜恩（David Byrne）

美國傳奇樂團臉部特寫（Talking Heads）的主唱、被時代雜誌譽為「搖滾的文藝復興人」大衛拜恩，在其二〇一二年的巨著《製造音樂》中，特別以「場景的誕生（Make a Scene）」為題，花了一整章篇幅，書寫一間位於紐約下東城的音樂酒吧。

如果你是龐克樂迷，即使不曾親至也一定久仰CBGB這間酒吧，再不然上網Google便可讀到太多傳奇故事。但有趣的是，拜恩的切入角度截然不同。他幾乎沒有什麼緬懷包含自己樂團在內的搖滾名人們，也完全不提這個場所曾寫下哪些激動人心的歷史。拜恩只用八個小子題，以

4

一種日常感的語調，娓娓道來它的二三事。

原來，為這個微小場所注入巨大基地能量的，不是那些寫入文化史的酷炫事件，而是每個夜裡在此細瑣運行的小原則（比如藝人有權表演自己的作品）、小堅持（比如一定要跟主流音樂場地有所區隔）、或小體貼（比如觀眾可以無視樂團的存在）。

十年前，CBGB因不敵房租上漲壓力而無奈關店，周邊街區也成了時尚潮店的新樂園。拜恩坦言自己「並不想念它，它已經不再充滿活力。而它歇業時掀起的那股懷舊風潮實在有點可厭」。總在推進文化變革路上的拜恩，轉而關注那些不甚知名的新興音樂場所。

我們居住的台北，其實也有像CBGB這樣充滿獨立態度、孕育搖滾火種的酒吧，它們不僅同樣辛苦對抗著都市縉紳化（gentrification）、地租上漲的問題，更諷刺地還必須閃躲政府以治理為名的各種荒謬管控。不僅「地下社會」被迫停業事件的記憶猶新，往前溯及更有八、九〇年代重要的搖滾基地們：ROXY系列樂吧、Scum、Spin、Vibe、息壤……

音樂評論人、策展人羅悅全在二〇〇〇年時曾主編《秘密基地：台北的音樂版圖》（商周出版），詳細整理了一九九〇年代這個城市的重要音樂事件與五十多個音樂場所。雖然直到今天

5

仍在營業的僅存十間左右，但我們絲毫不會因此覺得徒勞無功，相反的，能透過出版留存這些場景故事，絕對是必要的文化記憶工程。當時共同為此書撰文的作者們，如今都在各音樂領域扮演重要角色，然後各人再依著自己的條件或者機運，去發揚這個音樂態度或完成應盡的音樂使命。馮光遠在序中說得好：「傳承讓不同世代不同背景的人對音樂生出態度和使命，然後各人再依著自己的條件或者機運，去發揚這個音樂態度或完成應盡的音樂使命。」

現在你翻閱的這本書，或許便能如是作為一個接續的嘗試：在二〇〇〇年代後各種潮起潮落的多元異質音樂場所裡，透過深度採訪與故事述說，為新世紀台北城的文化生活風格變遷，作出適切的紀錄。本書涵蓋的音樂空間屬性，除了現場表演酒吧、唱片行、咖啡館，還包括樂器行、音樂教室、西餐廳甚至紅包場等等。至於在這些場所展演或流通的音樂，亦跨及流行、搖滾、爵士、電音、民謠與古典等多元類型。

身為此書的策劃與編務統籌者，我決定持續讓「祕密」成為一個關鍵字。因為我真心希望，上述這些音樂空間，就算不是門庭若市的消費勝地或擁有話題的熱門場所，只要它們持續在日常生活巷弄中，兀自發光發熱，專注用任何一種音樂撫慰著都會角落裡的人心，那就是一個偉大城市應予善待的美麗風景。

據此想像，我們既不是要作出一本全面性、囊括台北全部音樂場所的導覽書，更不敢言權威性、如同米其林餐廳指南般，評價這些音樂場所的長短優劣（我們何德何能）。於是我對這本

6

書的命名，不同於前書以「版圖」來鋪陳某種全貌，只是謙遜地呈現：這裡有些可以讓人感到舒服自在、或有社群認同的音樂場所。

然而我必須告解，「做選擇」始終是這本書從構思一路至今最爲難、也終究無法完美的工作。團隊來說，是掙扎痛苦也是彼此爭執的核心問題。誠如大衛拜恩所言：「音樂場所形成的各種眞的有可能用某種「客觀化」的判準，來決定哪個音樂場所該被收錄進本書嗎？這對我和編採方式，毫無疑問地證實我們大家都擁有無限的創意」。既然創意如此無限、場所如此異質，與其宣稱客觀標準，不如坦承主觀選擇。

首先，基於資源分配考量，我不得不先決定一個大方向：相對而言有較多媒體報導過的場所，無論是較知名、較有權威或較有影響力的，都忍痛割捨，不再錦上添花地收錄。爲了讓每一個場所經營者的精彩故事、乃至於這些場所如小星球般自給自足的氛圍畫面，都能完整而細緻地呈現出來，我們也不得不減少最初想採訪更多家數的設定。坦白說，在有限的篇幅框架下，要對報導場所的數量，與報導內容的深度、圖文編排的節奏等做出權衡考量，實在是件令人焦慮的苦差事。

其次，我們所選擇的場所都基於一種類型學上的抽樣，包括空間與音樂兩種類型的交叉考量，希望盡可能不要重複報導屬性類似的場所。比如同樣是唱片行，本書所選取的六家唱片行在經

營模式與偏重內容就大不相同。此外我們也會特別留意各種嘗試跨界的複合音樂場所，比如咖啡館、唱片行、工作室三位一體，或者將展演與飲食結合的空間。

最後，如同前述大衛拜恩在書寫CBGB的「見微知著」策略所帶來的啟發，我們相信細節才是王道。這本書既不談傳奇也不造神話，就是簡單具體關注這些報導對象在日常運作中的各種小原則、小堅持，以及對樂迷顧客的體貼乃至於對經營瓶頸的焦慮。總之，有別於多數新聞採訪常著眼大事件或大人物，我們更看重這些場所裡伴隨音樂一起流動的各種想法、心緒、情感和想像。

即便費心抽樣，我終究還是要說聲抱歉，對於許許多多未被採訪到、肯定是遺珠之憾的場所們，以及戮力經營這些空間、實踐音樂理想的熱血前輩和朋友。各位的努力執著，所有樂迷如我，不僅看在眼中、聽進耳裡，更經常到場，持續共鳴支持。在此也衷心期盼本書讀者，除了我們探訪報導的二十三個地方，也能推薦你的親朋好友，另外一百個收錄於書末、依照捷運路線索引的音樂場所，絕對歡迎光臨！

在二〇一〇年代朝向後段的此刻，台北有比諸過去更多類型、不同樂種的音樂場所，持續百花齊放、眾聲喧譁。這本書毫無疑問只能算是展演這城市音樂風景的一段小序曲，發掘引介更多祕密基地的有趣分享，將如同不間斷的旋律節奏，在你我之間持續進行下去。

請容我再次引述大衛拜恩：「在這裡每天晚上，我們耳畔的音樂隨時都在提醒著我們，自己從何處來、身在何處、往何處去。」音樂假使能像宗教一般協助我們安身立命，那麼展演、流通或收藏音樂的祕密空間，就是生活能被洗滌或昇華的儀式所在。我一直相信，只要某個角落還有真誠美好的音樂，自己就可以繼續在這城市生存下去。

希望你也能這麼相信。

9

Set 1.

唱片行
Record Store

關於實體唱片行存在的意義，誠品音樂館館長吳武璋曾如此譬喻：唱片行就像醫院，店員身為「搖滾科」、「爵士樂科」主治醫師，歡迎顧客帶著各種疑難雜症上門掛號看診。唱片無疑是帖生活良藥，而在它初登場的年代，更曾與西藥一起販賣⋯⋯

台灣最早的唱片行可追溯至日治時代，來自日本的唱片／留聲機品牌「株式會社日本蓄音器商會」在台北榮町（今衡陽路）設立台北出張所，一九一〇年開始首度銷售進口唱片與留聲機。到了音樂文化逐漸普及的一九二〇年代，唱片也時常在西藥房、文具店、百貨店家等商店寄賣零售，直到二戰之前，全台唱片販售點一度超過二百五十個，聚集台北的博愛路、重慶南路與大稻埕一帶。

戰後，台北的唱片販售逐漸在西門町形成聚落，尤其中華商場第五棟「信棟」集聚許多唱片行，包括「哥倫比亞」、「環球」等，從古典音樂、上海時代流行金曲、傳統戲曲乃至翻版西洋熱門音樂唱片等應有盡有。在此揀選唱

10

片西洋流行音樂唱片，是台北四、五年級生的青春記憶。城市裡的唱片行，具體而微地呈現一座城的時代聲線。

卡帶和ＣＤ誕生以後，國外唱片商陸續進駐，七〇到九〇年代的唱片行是城裡最新潮熱門的所在。二〇一六年熄燈的大型連鎖店「玫瑰唱片」就在台北發跡，所有文藝青年都曾聽聞的「東淘、西淘」則是美商淘兒唱片（Tower Records）在東區與西門町設址的店名暱稱，同時還有法商法雅客（Fnac），國內外連鎖唱片共同支撐唱片行的黃金榮景。

獨立唱片行卻也提供更多元另類的選擇，店員深厚的音樂知識、精準的推薦，耕耘出忠實顧客。從已消逝的公館「宇宙城」、2.31咖啡館的Avant Garden唱片行、金屬樂迷必逛的「傑笙音樂」、販售另類音樂的「藍儂唱片」，到如今仍為國內外樂迷服務的小白兔唱片行、有種唱片、九五樂府、小宋的店、駱克唱片等。台北街頭縱使物換星移，仍有唱片行在這，守住音樂交流的溫度與價值。（文／張婉昀）

11

風和日麗唱片行

音樂圖書館
CD 隨選聽

望向店內整面的ＣＤ牆，店主查爾斯緩緩將目光移向桌上他親手養大的盆栽，「其實跟種植物很像，埋下種子、等待發芽……那是個漫長的過程，端看你是否願意忍受其中的孤獨？」如今，在捷運六張犁站旁埋下的種子，已有了自己的綠

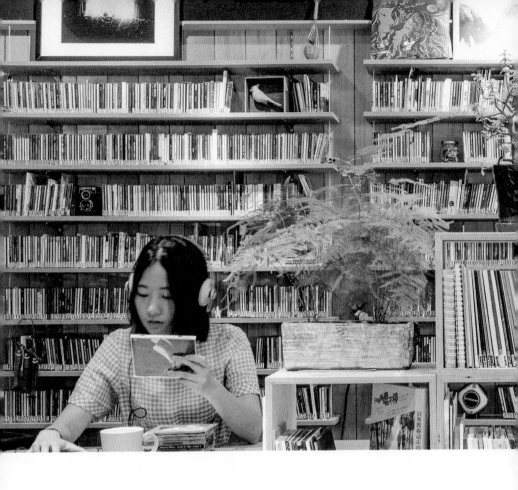

蔭——這是「風和日麗唱片行」，一家實體唱片店，一間音樂圖書館，一個分享與交流音樂的地方。

唱片行，就是要讓音樂現身說故事

發掘自然捲、929、黃玠等人，亦曾幫陳綺貞、盧廣仲等人代理發行系列單曲的「風和日麗」，其實是一個音樂品牌。店主查爾斯起心動念開設唱片行的緣由，如一顆直球般簡單卻充滿力道——自家發行的專輯，就有自己才能說的故事。

從最初一張專輯的尺度，思考音樂製作、並將概念視覺化為唱片封面傳達創作者的理念：如今跨入實體空間的思索——如何陳列音樂、擺放專輯等等，所有各種不同環節的思索，為的都是說好一個完整的故

事。不僅架上能完整呈現風和日麗多年來發行的專輯（包括自然捲、929、黃玠、黃小楨等人），讓消費者實際接觸、試聽；更能在店內展出一張張專輯設計的原稿、乃至故事。在這裡，聽（看）一則故事、了解一段創作、喜歡上一首歌，再帶一張專輯回家，也許就是實體唱片店無可取代之處。

可是沒有什麼是絕對無可取代的。黑膠、卡帶、CD、MP3、串流……對查爾斯來說，都不過是音樂的載體。相較之下，重要的始終是音樂本身，是音樂是否更容易被聆聽、被分享。常有人認為，在數位、串流音樂的洪流中，實體唱片應當與之對抗。查爾斯露出他一貫的溫厚笑容：「我從不覺得要去對抗什麼啊。」在他的眼裡，串流與

實體，從來不是對立的兩方，他也不諱言串流音樂的各種便利。畢竟，一切的核心，是傳遞與分享的精神，並且始終關乎於生活。

最柔軟的姿態，最堅持的態度

這份精神，透過店裡的「音樂圖書館」──風和日麗的「CD隨你聽」區，獲得具體呈現──低消兩百五十元，擁有一杯飲料、一副耳機、一台CD隨身聽、一整面由店主查爾斯多年來的收藏匯聚而成的CD牆。上架的不只專輯，更是店主的音樂聆聽史，類型豐富、跨越年代與國界，你能聽見他「分享珍藏」的絕對真誠。

店內不見緊張兮兮的「如有損壞需照價賠償」警語，亦不見監視器

緊盯ＣＤ牆。難道不擔心損壞、被偷？查爾斯輕鬆

說：「我沒有很強的戀物癖，對我來講，ＣＤ就是生活的過程。」憶起剛開店的週末，來的人不多，但當他看見客人緩緩戴上耳機、端詳專輯、再細細翻閱歌詞本，便無比感動，因為他成功分享了一種與音樂、與專輯獨處的方式。

分享是一種態度，但是方式必須柔軟。風和日麗並不指示特定的音樂聆聽方法。但它願意提供一副耳機，讓人們在公共空間裡保有私密的聆聽世界；沒有WiFi與太多插座，目的是幫助人們專注於音樂聆聽。「一次只專心做一件事。」查爾斯溫柔而堅定地說。店裡並不禁止人們拿出手機、打開筆電、翻閱書籍⋯⋯，這裡沒有一張「禁止清單」，有的只是更多的選擇提供；關於聆聽類型的選項、關於多認識一張ＣＤ的機會、多一種生活的方法。

唱片行於是不只是唱片行。

在地安居

時至今日，風和日麗已在此安居，也許名聲還不夠響亮，但周遭居民的來訪人數已超過最初的預期。

以「分享」作為核心理念，風和日麗重視如何與人們建立美好友善的關係。尚未踏進店門，你首先會看見入口處的戶外試聽區。如果你很害羞、如果你害怕踏進一間陌生的店，這樣的設計絕對最溫柔含蓄，也最友善熱情。

設置開放式戶外試聽區的出發點，來自對空間限制的思索。位於門口的人行道原本過於狹窄，如同時成就唱片行的完整音樂體驗、以及友善的社區空

間，其實是唱片行聆聽經驗的開場關鍵。如今，透過內縮店面，解消戶外的壓迫感，得以設置試聽區。時時隨機播放自家品牌音樂的耳機，更像一種邀請：邀請風和日麗的老顧客、新朋友、街坊鄰居，或躲雨暫歇的路人進來瞧瞧……。（文/劉定衡）

風和日麗唱片行 ———— SINCE 2015

電 02-8732-5670
地 台北市大安區和平東路三段212巷18號1樓
營 週日至週一13:00-22:00
休 週二
HP http://www.agoodday.com/blog/

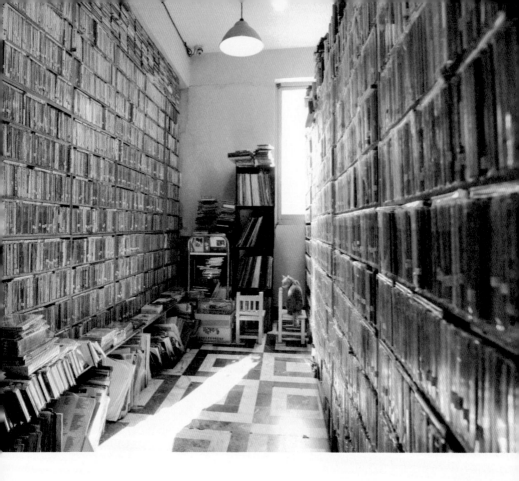

個體戶唱片行

搖滾樂
的
二手百科

優雅的駐足，她慵懶的壓了壓背讓
線條伸展，在推開玻璃門觸發鈴鐺
聲的瞬間目標變得明確，「老闆，
請問國語歌都在第一排嗎？」你隨
口搭問著，一面蹲下翻看那以華語
獨立樂團為主的醒目貨架，下個瞬
間，虎視眈眈的毛絨一團已經霸佔

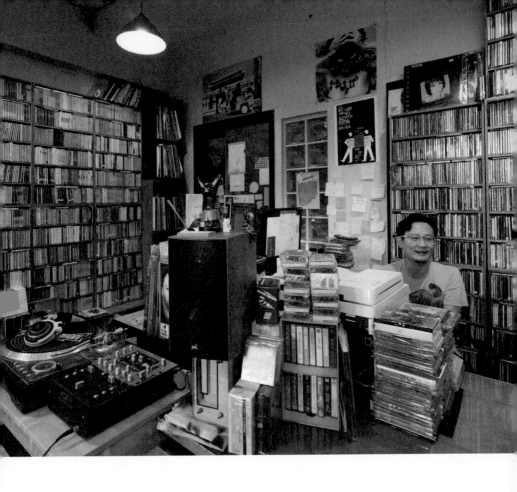

二手的舊愛，唯一的新歡

關於「個體戶」的一切，總發生在「新」與「舊」之間。以新潮的影像設計為職，亦曾經投身廣告業，孫老闆卻情有獨鍾的愛著實體唱片的質地和聲音，於是由熟客成為店面接班人，從一九九九年草創的顏老闆手上接過經營棒。「很多新的事情會在這裡發生啊，就會覺得，我必須保持店的這個狀態」，見證了網路崛起的樣子，也才更確信了「在場」的價值。「其實有些討論是要面對面才會出現的。」而所謂的真實，從語言的花火到音樂的原真，總是這分那秒人們相遇、談

你曲起的腿，「她就喜歡跟人相處，別看她這麼活潑，早就是老貓了。」老闆孫昀皓笑著說。

起，然後共時地同在場域裡分享聆聽才成立。

「音樂品味也沒有好壞啊，你說了我又不會笑你。」你總記得好久以前的那個午後，你們的第一次對話這樣開啓。他一邊如是說著，一邊挑著眼等你回應，那是一份邀請，一把鎖匙，一種貼近音樂的可能性。對於個體戶這樣如寶庫般的實體唱片行而言，在應有盡有的、已標價的唱片之外，多的是無關消費而對於音樂的狂愛，只消一個簡單的起點，你就得到全新的音樂交集。後來他調侃你太文氣，又搞笑的哀怨著賺不了錢，「結果開店整天也只等到你一張一九九的Placebo專輯。」可你們都有默契，個體戶撐著只是為了讓音樂被善待，好好活下去。「呐，我跟你說你就聽Mazzy Star，然後我再找幾個團給你！」望著櫃台上一張張他悉心講解著的專輯，音樂就在那裡，在滿坑滿谷的音樂牆上，在歌詞本的字裡行間，在認真看待的對話裡。

就是因為二手才可能收到絕版專輯，才有機會聽見往昔的眞實原音。」於此當下，從未經歷的過去都是新，尙未經耳的老樂團都不過氣。若你足夠仔細，甚至能感受出同一張專輯在不同年份重壓的差異和私趣，每次相遇都是驚喜，「你不買唱片，就不知道日版跟美版差在哪裡」。在個體戶溜達的時光，輪轉著的歌是綠燈時穿越街口的擦身而過，有時候聽著碰頭就墜入情網、無比深刻；有時，那就是途中相識一笑的過客，終究有緣無分，各奔天涯。新歡舊愛，那半晌裡精挑細揀的沉浸與自由，也總不是最終收穫哪張唱片、獨具慧眼得以言喻。

新男孩唱片夢

「我以前的生活很單純，打工、賺錢、買唱片，」孫老闆坦率地說，「一定是先跑個體戶，這裡眞的找不到，才去其他唱片行。」於是你想起馬念先唱〈新男孩球鞋夢〉，想起男孩拚命攢著錢，耐心盼著發薪那天，能挺直腰桿買走觀望許久、揀了再揀的籃球鞋。在過去，聽鍾情的CD，就像讀一本私

於二手唱片行，新的來自舊，舊的也才看出新，老闆說：「這裡的唱片真的非常多，什麼都找得到，

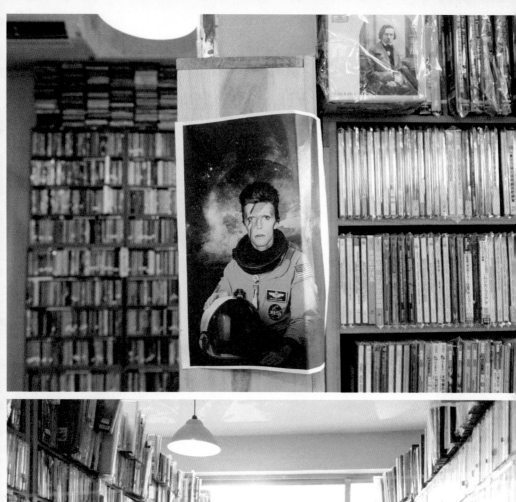

密藏書，看一部經典電影，是那樣小心翼翼，全心全意的內斂狂喜，深怕閃神而錯過任何細節，從開頭的提示到結局的暗語都聚精會神。

而今，「在速食文化裡，一張專輯你願意好好的，什麼事都不做的聽幾遍？」當人們的生活變得五光十色，耳裡流過的卻愈趨淡薄無奇。

「其實聽音樂是個樹狀圖，你知道誰影響他，他又影響誰，是很好玩的東西」，如果真要說出「個體戶」的質地，那定是超越店體而纏成緣分和歷史的網絡關係。音樂連動的千絲萬縷，讓立基於Radiohead的歌迷，從Thom Yorke伸展出Atoms for Peace、想起PJ Harvey⋯聽LMF的青年世代，儘管「揸緊中指」惦著雨傘學運，也能在DJ Tommy的作品裡聽懂了英國的電音專輯。於

音樂在這裡，自由就如影隨形

他說：「CD不會壞，音樂就要拆來聽。」你知道，尋找柴可夫斯基的男人，能在這裡得到意想不到的選擇；喜歡Metal的少女簡直是代班店員心目中的理想型；慌張失措、誤闖唱片行的野生路人也能在店貓卡布的一陣撒嬌之後自在融入。

朗朗的午後，只要一張兩百塊的《Black Market Music》和飽滿的盛情，就能天南地北地從Mazzy Star聊到搖滾電影，而後回到台灣聽起豬

此同時，踩著時間軸線，一年年交替，熟客擔下生意、成為代班店員，甚至在音樂裡找到對方，成為彼此的唯一。之中不變的，總是老唱片、舊專輯在在的重生受寵。

27

頭皮。你總知道，在這兒，那些關乎任性的想望、笨拙的請求，就算沒能完美貼合，卻亦不遠矣。

面向「個體戶」，孫老闆回憶著，一如他在熟客時期從顏老闆身上體認到的，「這裡是唱片行，又不是音樂教室」，想聽什麼就放什麼。或喜歡厭煩、或陌生習慣，說到底，不過都是練習、都在前進。僅僅是「不被主導聽什麼，能思考自己想要什麼」，便是個體對於音樂最好的回應。沿著「NO MUSIC, NO LIFE.」的台階向上的時刻，便已經預告一種音樂做為生命經歷的充沛活力。儘管恣意的揀片順眼的ＣＤ聽一聽，無需顧忌新碟拆封問題，也別怕提出怪要求、大哉問，音樂在這裡，自由就如影隨形。（文／許慈恩）

個體戶唱片行 ———— SINCE 1996

電 02- 2369-6386
地 台北市大安區羅斯福路三段297-5號3樓
營 週一至週五12:30-21:00，週六至週日13:30-22:00
休 無
HP www.indimusic.me

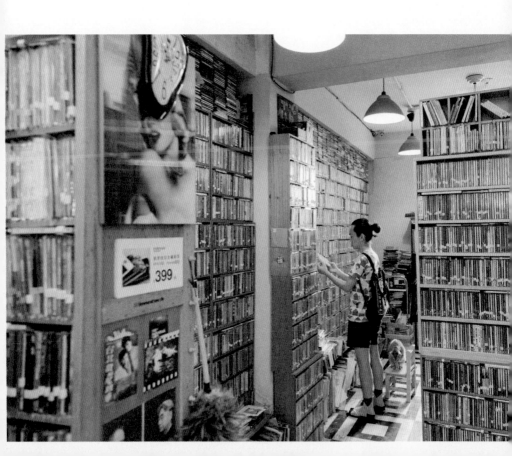

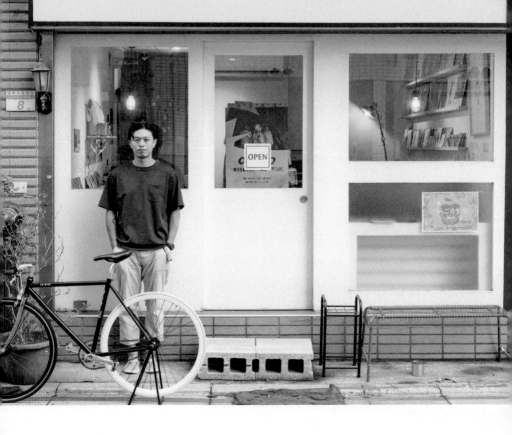

2manyminds Records

日台連線
的
City-Pop

問起在幾乎沒有人買ＣＤ的時代，爲什麼仍想開設專門販售國內外獨立音樂的店鋪時，老闆Spykee帶著燦爛的笑容，神情堅定地說：「不是爲了什麼特別的使命感，就是單純希望台灣有一家這樣的唱片行！」

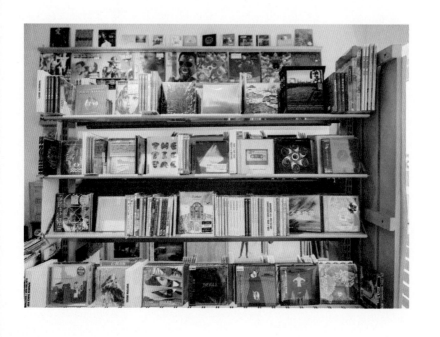

Spykee從國小燃起對音樂的興趣，習慣聽音樂、買錄音帶，高中加入熱音社後開始認真追尋朝音樂發展的憧憬，「但那個時候Live House不像現在這麼普遍，能接觸的音樂類型也非常有限。」直到進入大學，Spykee身兼ＤＪ與音樂雜誌撰稿人，退伍後曾待過林哲儀的唱片行一起放歌，也曾進入滾石唱片擔任宣傳企劃，自此一路栽進迷人的音樂旅程之中，不斷汰換與尋覓內心嚮往的音樂。

2manyminds Records藏於福和橋旁的小巷弄，過一條街就是著名的樂團展演空間The Wall，然而不如另一端透著不羈叛逆與地下搖滾的味道，雪白的門面隱隱散發清新的氛圍，過了傍晚時分，店內柔雅的橘黃色燈火傾瀉而出，遠遠就能從窗外瞥

見一張張黑膠唱片置身光影下復古的輪廓，輕輕推開小巧木門走入店內，舒適的日本樂曲緩緩流瀉空間中，離開後，耳邊仍會久久迴盪著跳動的節奏。

迴盪著輕快日本樂曲，重溫舊時代音感的溫度

在不斷邁向科技創新、便利快捷的發展道路上，有些人仍努力地不時回首，彷彿盡力抓住一些舊事物獨有的溫度，試圖保留那抹僅存的美好，Spykee說道：「印象很深刻，小時候去唱片行時，架上總會吊著一條繩子，上面用簡單的鐵夾夾著近期兩三週音樂榜單，然後大家就這樣從上面找音樂，不像現在都是從網路上搜尋。」身處輕而易舉就能免費享受音樂的時代，開啓WiFi、連上網路就能聆聽來自世界各地的歌曲，反觀數位時代的講究實用與效率的原則，這裡反而流露更多令人懷念的音感溫度與人文重量。

被問起為什麼選擇引進日本音樂，老闆Spykee說道：「因為偏好聽日本獨立音樂與City-Pop這類音樂曲

風，卻發現台灣少有這部分CD代理與進口，現在以歐美和台灣獨立音樂為主的唱片行還是比較多，就會覺得好像少了日本這一塊。」過去若想買一張日本製的CD，可能得自己搭飛機去日本當地帶回來，還有被課高達8%的稅，「後來每次去日本逛完他們的唱片行，回來後都好希望台灣也有賣這種唱片的地方啊！」

抱著喜歡日本音樂和「好想再去逛日本的唱片行」的心情，2manyminds Records最初在二○一四年創立於瑞安街巷弄裡的公寓二樓，當時除了日本音樂外也有販售相關的服飾、生活小物、雜誌及書籍，「後來發現音樂對自己來說還是最重要的部分！」今年七月搬至現在的店址後便轉變成以音樂為主，除了日本唱片外也販售黑膠唱片與少量的台灣、歐美唱片。

而店鋪的英文名稱，來自於影響老闆Spykee最深的比利時DJ雙人組合2manydjs，「他們的曲風非常多變，聽起來卻相當順暢，聽他們的歌可以感覺到背

後深藏的質感，我也想賦予客人這樣的感受。」深受2manydjs的啓發，Spykee挑音樂時也習慣深入了解背後的創作與脈絡，重視整體的順暢感與律動。

探索時代的 City-Pop 曲風、貫穿靈魂的 Groove 節奏

「不敢說我們是台灣唯一著重日本音樂的唱片行，但我們真的引進比較多有關日本City-Pop與獨立音樂的東西！」說起挑選店內唱片的標準，Spykee熱情地介紹幾個推薦的樂團，包括：Never young beach、坂本慎太郎、山下達郎與大貫妙子等，而影響他最深、也最常在店內播放的專輯則是山下達郎的《Pocket Music》（ポケット・ミュージック）。

City-Pop到了現在泛指各種融合西洋曲風的日本歌曲，從七〇年代開始以美式流行音樂樂融合日式的細膩溫柔，隨著八〇年代日本經濟的大幅發展，當時新一代年輕人開始探索屬於自己的時代音樂，透過快速成長的經濟、社會氣氛變化，開始融和搖滾、舞曲、靈魂樂等，創造多元而具有都會氣息的面貌。

「我覺得他們的音樂就是流露一股隨興，那種Groove的感覺，來自於節奏，但是又不僅僅是節奏，會慢慢使人沉浸其中，他可能沒有一直在唱，吉他也沒有一直在飆，就是只有爵士鼓和貝斯的合奏，卻會讓人一首接著一首的聽下去。」Spykee一面說著，一面順手將山下達郎的黑膠唱片放入唱片機，店內頓時溢滿著和諧的旋律。

Groove就像一種感性的靈魂，貫穿於整首曲子之間，隨著音樂的快慢、強弱、旋律高低起伏，身體沉浸節奏中也會自然而然地產生律動。「我很喜歡這樣簡單、單純、乾淨的音樂表現，聽起來輕鬆、舒服，自己覺得滿可惜的是這樣的東西極少進到台灣音樂裡。」

「我覺得就是，單純！那種單純的感覺。」台灣在七、八〇年代的作品和我們現在聽到的流行樂或獨立音樂之間的落差相當大，但聆聽山下達郎、大貫

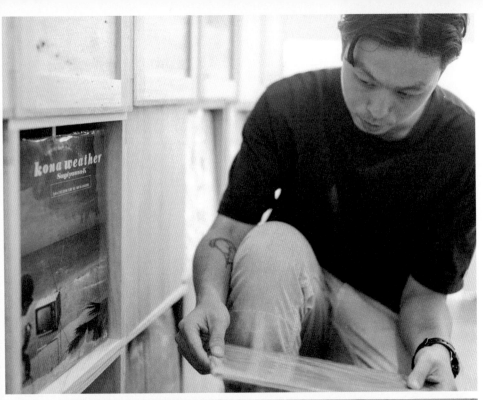

妙子的音樂，卻可以感覺到他們和現代樂團音樂的連結性，也可以想像，他們小時候被這樣的音樂一路啟發、成長到現今的樣貌。

「這部分的音樂真的非常龐大，連我也有許多不知道的，所以仍不停地尋找！」Spykee說起至日本拜訪唱片公司的過程，有時還是會以一種像是樂迷的心態去期待和看待這些事情的發生，「雖然是自己顧店當老闆，同時也是買者，所以不停刺激自己去找新的、喜歡的東西。」

「想要打破大家對獨立唱片行的看法!」

儘管大多時候，2manyminds Records會被大家稱作獨立唱片行、獨立小店，但Spykee說道：「如果是一個日本人進來聽到山下達郎的歌曲，他並不會認為這是一間獨立店家，因為那已經是日本當地很知名的國民歌手、國民音樂，而日本不論在流行或是獨立音樂上，他所表達的情感細膩程度，和別的國家都是比較不一樣的。」

於是Spykee在店內架上收藏著兩台舊式黑膠唱片機，提供客人在店內播放、試聽，細細享受溫暖的音樂空間，此外，一旁的櫃子上也放置一大一小兩台音響，小台音響錄著五張精選專輯，而許多唱片上標有「試聽號碼」，只要至大音響旁拿起耳機，輕輕按下播放數字，就能輕鬆享受聆聽的樂趣。

「每次逛日本唱片行，你會很容易發現他們似乎一直維持著這樣的習慣！」比方說在挑唱片的時候，轉身會發現旁邊就是一個剛下班、還穿著西裝的上班族，他可能三天兩頭就會前來光顧一次，因為日本唱片行的進貨速度都很快，而這樣尋找音樂的方式，對他們來說就是日常生活的一部分。

「若不知道架上有些什麼，大家走進來好像就會有些怕怕的。」所以Spykee特別在每張專輯上親筆寫下平易近人的介紹與心得，上頭直白的文字與口吻，彷彿像認識多年的好友，熟悉地站在身旁和你訴說感觸與想法。被問起這些是否都是老闆一個人、一

2manyminds ———— SINCE 2014

電 0983-215-417
地 台北市文山區羅斯福路四段 206 巷 8 號
營 週二14:00-20:00，週三至週六14:00-22:00
休 週日、週一
HP http://www.2manyminds.co/

字字書寫，Spykee直爽地大笑說：「對啊，所以才很多張專輯還沒有時間寫完。」喜愛音樂、樂於分享的熱情展露無遺，期望來到店裡的客人，都能簡單自在地找到自己喜歡的音樂，也如同唱片行溫暖而踏實的成立初衷。

來到2manyminds Records你可以安然的潛入音樂之海，不管外頭的風雨浪潮如何翻覆滔天，這裡就如最初音樂溫暖的靈魂所在，能隨興地聽著節奏踏步，恣意尋覓新鮮的曲調，不必擔心網路斷線、不必擔心你的喜好和世界格格不入，且永遠有持續翻新的美好音樂上演。（文／湯涵宇）

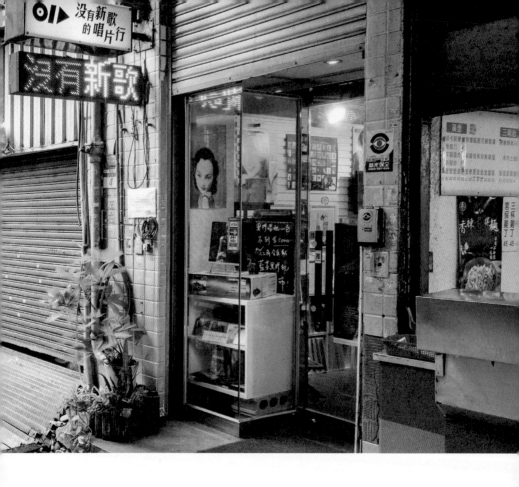

沒有新歌的唱片行

重返經典
的
美好年代

「那些關乎音樂的小事，如果沒有人說，它們就不見了。」就像一類疏於會話的語言，一門再也沒有人學會的工藝，一封年少輕狂卻終將乏人問津的情書。你怯生生地推開那扇門，心裡拉扯著介乎舊與新的緊張關係。而當音響出其不意唱起

黃鶯鶯，你知道「經典」仍在那裡，壯闊如時代之語，瑣碎若青澀獨白。

因為這個年代太不快樂，我不否認喜歡以前的樣子

「我有時候都會想，如果哪一天和林沖錯身而過，會不會有人發現他是誰？」店主小颯若有所思地說。

即便你聽過人們搞笑地唱著「鑽石鑽石亮晶晶」，卻怎樣無法想像一個時代巨星老去的身影，拿掉華麗大披風和舞台上的五光十色，關乎燦爛往昔的痕跡早已逸失在網路年代的搜尋引擎之外，而僅僅寄託於實體唱片的裝載裡。

於是你突然憶起沒有串流音樂的日子。時光似是回到小學四年級的

運動會那天，更準確而言是經過了聖誕夜到達的早晨，你收到生平第一台CD隨身聽，迫不及待地把所有唱片塞進書包，跳上發動的機車後座。就是那天，操場裡的大隊接力和擲遠都變得虛無靜止，彷彿只有輕微震動的機子、優雅穩定的旋轉唱盤和耳機裡的新浪潮是真的。接著不知為何你長大的特別快，跟著電腦從硬體到軟體一代一代升級，「譬如從LD到VCD，再變成藍光，很多東西並沒有隨之數位化，它就消失了。」小風總能很準確地說對事情。於是下一個十年，自稱還在迷戀5566的同學，化成了最好笑的反串角色；堅持著買唱片和賣唱片的那些，反倒稱作虛幻清玄的文藝青年。

每天每天，電視上販賣新的歌曲，你卻總覺無以為繼，空乏的日子還是日子。「因為這個年代太不快樂了，我不否認我喜歡以前的樣子，所以基本上只賣二〇〇〇年前的唱片。」小風悠悠吐出的句子如煙圈一般擴散開來，瀰漫於層層疊疊的CD、卡帶和黑膠間，打上淺色的牆面，你能輕易的從舊裝潢和試衣間的遺跡裡看出它曾是一間服裝店。單品的

流行永遠循環往復，不若一去不復返的老歌絕響。記著某個美好時代的誰，卻再也找不回那片鄧麗君《謝謝總經理》影碟：忘了那個千禧年的誰，則在修電腦的幾個瞬間格式化了自己的愛情與少年。

唱片與唱片行之必要，儀式都是尊敬音樂的方式

想來多久沒有好好拆封一張專輯。從指甲劃開塑膠膜發出怪聲，一直到小心翼翼推送光碟機按下播放鍵，例如歌詞本要反放，CD上的圖案要擺正等。「所有這些儀式都是尊敬音樂的方式。」小風說，這也是「沒有新歌的唱片行」無論如何都想真實存在的原因，作為儀式之必要。而所謂儀式總是莊敬且專注的，卻也能在這份珍視之中感到安心自由。逛唱片行也總是同一回事：輕微的興奮和不安，更大程度的遐想與投入。

揭開CD的真實面紗是如此，小風認為：「面對面地選專輯，有時候能更跳躍的聯想到一些以前忘記，甚至根本不認識的人物。」

46

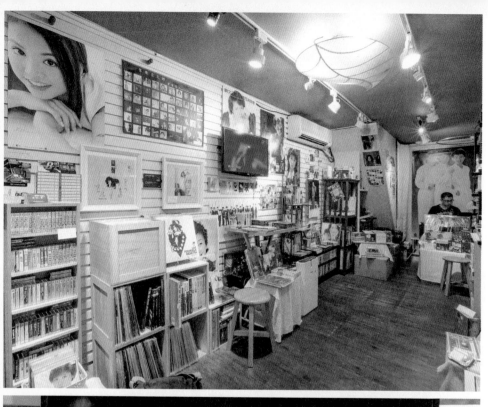

這就是唱片行的魅力，位居音樂史的紀錄點、老歌與新知的邂逅場合，沒有今期流行卻有萬千知遇與一拍即合。關於過去我們都所知甚少，「但你不認識，不表示他不紅、不重要，或者沒有光芒。」小風接著說完。作為新舊時空的翻譯者，一間沒有新歌的唱片行承載著世道的最淡薄與最深愛。有時候清靜的一日就是早上打理打理，下午和避雨的過客攀談便逝去；但濃重的時刻裡，談起劉文正或山口百惠都能激昂的泫然欲泣，相見恨晚。

「請問這裡有沒有一張……專輯？」這是拜訪的人們經常的起手式，搭配略顯緊張的神色和隨時能轉身逃跑的姿態，但只消一首歌的時間和一點老派默契，你定會在關上門、閉上眼之後，隨著音樂晃晃蕩蕩地墜入記憶裡的最好的那些年歲。在復古與流行的Remix裡，一個夜店DJ能在相同的黑膠堆中，找出新意，讓一九六〇的鍾玲玲躍上國際；工時與營業時間巧妙貼合的人們，寧可放棄颱風假的小幸運，風雨無阻地趕赴想再找一找張雨生專輯。而甚至是外地到訪的旅人，也甘心割捨一〇一，都要飄

洋過海到心心念念的場域，抱著微小的希冀尋一張絕版CD。正因這裡的人們都心照不宣的明白，舊與新沒有絕對，而不同的嘗試或精彩或失敗，也就是向未遇上真愛。

把根留下來，才能往前跑

小風說：「每個人生活裡都有一些主題曲、一些配樂。」就像他聽到江音唱「綠色一片，水聲涓涓，就像你我綠色的初戀」的時候就會想繞著唱盤跳舞轉圈，或者一早醒來就會突然發現今天很城市少女。說到底過生活也不過是播唱盤，揮霍的時間與空間，都換做樂音和一點歡心同步同速。於是莊嚴地完整地去感受云云唱片，也成了自我實踐之必要，你知道「把根留下來，才能往前跑」，好似如此一來，便能把人生裡的起承轉合填得更飽滿些。

關乎唱片行的實存，寫在經濟學原理似是供需，卻更貼近一種雙向的心靈寄託。當他說著「相信現在沒有什麼東西是能永遠保存的」，你便想起《重慶森

電 02-2368-0608
地 台北市大安區和平東路一段12巷4號
營 週一至週六11:00-20:00
休 週日
HP http://class.ruten.com.tw/user/index00.php?s=odiechan

林》裡何志武的過期罐頭，或許只是一場大火、水災
就能毀滅所有關乎舊時代的物件。但只要仍有著同
樣笨拙的人們，深怕折壞詞本，小心謹慎地聽完十
首歌曲，好好記著唱盤的軌跡，試圖留下於彼此都
微小卻重要的旋律和痕印，那屬於音樂的記憶便永
不過期。（文／許慈恩）

上揚唱片

走過半世紀
的
台灣之歌

「其實就像美國人進戲院看歌舞片，他們能用兩個小時的時間逃避生活，早期台灣人聽歌也是這樣。」斜倚著老派皮沙發，上揚唱片第二代的老闆林晉賢說。唱片行承載著太多，關於一段段戀情的來去和幻想、幾個年代的市井常情，

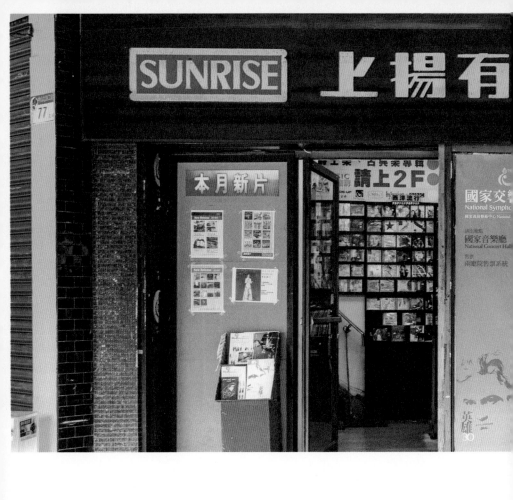

在場，台灣音樂興衰之見證

穿過中山區的繁華街口，熙來攘往的風潮變換猶如民生西路上的車陣流動不息，往復和消逝，放棄或堅持，人生中拉扯幾回，你卻總想像一種有恆，或者更弱小的期待著瞬息萬變下的不變。「可能我們特別有古早味，常常有人要借店裡拍片，都是拍二、三十年前

而在這裡，更多是來自異國的優雅新奇，「畢竟我們賣的唱片包山包海」。在唱片行還只能透過大音響試聽的一九六〇年代，小小的店面流轉著的、當下不能說出口的話，都在音樂裡得到自由。意識型態和音樂品味不同又如何，一首歌的時間裡，「雖然我不同意你的觀點，但我誓死捍衛你試聽的權利」。

的場景。」褪了色的黃招牌確是舊
了，卻承載著近五十年的光陰毫不
凋零，作為台灣極具代表性的唱片
行，林老闆說，這裡唯一的改變約
莫是貨架上的陳列品從黑膠、卡帶
輪轉至今成為CD，如此而已。

如果場合從來中性，則其意義便始
終因人而異。說到上揚唱片，青年
世代或許浮現二○○八年間接引起
野草莓學運的〈戀戀北迴線〉；中
年世代則記起一同在試聽室品味黑
膠的清談日子。若將時光的端點再
往回挪放，把上揚拍成一部電影，
那配樂約莫是馬水龍的〈梆笛協奏
曲〉，從小電器行賣到高階音響，
第一代老闆夫婦之於音樂有了更大
想望，進而開啟唱片行之路，這一
走就是踏踏實實四十九年。

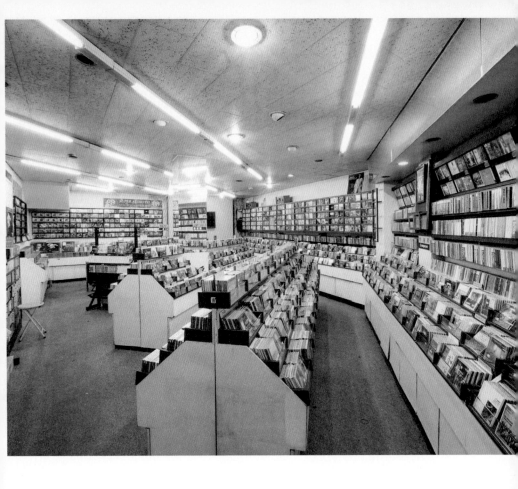

從代理各國古典黑膠起家，到親自
灌錄本土歌曲。上揚不僅被動地陪
伴樂迷，「我們起先還發行過免費
的『上揚音訊』」，就是希望教顧客
怎麼聽音樂，」林老闆稀鬆平常地
談著上揚自我期許的社會責任。在
清淡的語言背後，是勒緊褲帶讓雜
誌持續了十年的發行，曾經砸下重
本遠赴日本、維也納，甚至是當時
草木皆兵的莫斯科錄製專輯，只為
認認真真記下台灣之歌，「我們等
於見證台灣音樂的興衰史啊。」卻
要一直等到串流音樂興起，唱盤成
了標誌品味的奢侈品，人們才憶起
或許再也找不著了，這樣溫柔而百
花齊放的場合，是如何必須。

你為它所費的時間，使它如此重要

「其實要知道唱片業是不是活得下

著使人安心。

片和音響的依存關係，牽動著羈絆

根植於此的紛呈和親暱，仍一如唱

隨著上揚不再販售音響而消失，那

儘管屬於記憶裡的祕密集會，已然

的幸運。而對於音響愛好者而言，

中十分之一的專輯，也算絕無僅有

跡的音軌，就是最後僅能覓得清單

渺茫的希冀中找尋那些早已失散絕

記，在櫃檯前和店員討論半晌，在

人，可以翻開密密麻麻的古典樂筆

在上揚唱片裡，學究打扮的害羞男

的存在便恰恰顯示了唱片的價值。

輯其實網路上都找得到」，但音響

的是聆聽權的取得，甚至「這些專

網路音樂平台而言，更大程度反應

費音樂不再絕對指涉實體專輯，以

若有所思地說。儘管時至今日，消

去，你就去音響大展看！」林老闆

尚未熟識古典與爵士的台灣孩子、不了解台式音樂的外地旅人，都能揀一張陌生的專輯，反覆試聽，聽異地的協奏曲，聽發生在這個土地上的過去，聽那歌代誰說出的幽微寄意，而關乎唱片，重要的始終是「因你為它所費的時間，使它如此重要」，一如所有的熟識和豢養，依賴和傾聽。

與時俱進，與歌同在

在過去之後，未來之前，上揚唱片就在每個當下，不衰老也不浮躁。

「我們就等等看，誰也不知道唱片會不會重新流行起來。」林老闆莞爾著點到為止，並接著愉快地談起台灣民謠的話題，似是在時光的洪流裡早已站穩腳步，參透柔軟的身段而無畏萬變。伴著台灣社會走過

上揚唱片 ————— SINCE 1967

電 02-2511-8595
地 台北市中山區中山北路二段77-4號
營 週一至週六10:00-22:00，週日10:00-19:00
休 無
HP http://www.sunrise-records.com/

大半個世紀，或戒備森嚴、或明朗有時；或激昂、或衰敗也循環往復，上揚唱片所裝載的能量和情感偌大無比，卻也溫柔自由。（文／許慈恩）

佳佳唱片中華店

青春的老唱片行

「雖然聆聽音樂的方式更多元、便利，有些事還是只有實體店面才辦得到。就像書店一樣，即使數位串流當道，唱片行依舊無可取代。」

老闆忠哥說，平和而堅定地。

專業、多元化的音樂便利屋

一九七六年，成立之初的佳佳唱片行只有現在一半大，隨著日後商品種類逐步增加才拓展成現在的模樣。若是沿著唱片行的動線安排探去，或許會發現這條空間軸線恰好跟自身聆聽經驗的發展歷程巧妙重疊：從時下的流行歌曲初探音樂世界，華語、日語、韓語，再踏進西洋流行音樂的範疇，嘻哈、搖滾、藍調，愈聽愈廣、愈走愈偏，直到類型搖滾、獨立廠牌電子音樂無一不歡，驀然回首才發現原來古典、爵士的世界最是博大精深。

來到佳佳，一幅以歌描摹世界樣貌的地圖也漸漸舒展開來。你很難僅用粗略的分類囊括這之中的所有，只因佳佳簡直可以說是應

有盡有，「即使店裡沒有的，也會想辦法幫客人訂到。」專輯預購、進口盤代買都只是輔助，店裡的收藏已是琳琅滿目，一般CD和黑膠唱片之外甚至有專門的高音質CD「發燒片」專區——一九九八、一九九九年左右，從香港開始的發燒熱潮蔓延到台灣，樂迷的耳朵也跟著挑剔了起來。

「發燒片就是指唱片音質好到聽了會『發燒』、陷入瘋狂（crazy）那樣。」根據忠哥的觀察，有些已經具備經濟基礎的客人，因接觸了音響而渴望聽更細緻的聲音；另一方面，有些學生、年輕人對耳機有所鑽研，同樣進而轉向高音質CD鑽研，像是茫茫大海中交匯的兩條航道，自不同起點出發尋找寶藏，卻意外地殊途同歸。

「很多人會以為我們有所謂上架的『最高指導原則』，其實沒有——就是『消費者需求』而已。」忠哥一面語調輕快地對我說，一面向客人解釋道店內只賣全新品：「像是先生您在找的羅大佑首發版專輯已經絕版了，除非是到二手的唱片行找。我們

也很努力嘗試聯繫唱片公司，希望有天能再版。」見他辛勤地來回奔走，一會兒細心檢查唱片狀態、協助退換貨，一會兒替客人查詢專輯資訊，絕不只是「消費者需求」字面上那樣輕描淡寫，而是真真切切地體現其用心，也讓佳佳唱片行始終是個如便利屋一般，叫人萬事都能放心交付的所在。

邂逅青春記憶的地方

佳佳唱片行的客人之中，以高中生、大學生居多，更有來自香港、中國、新加坡等地的顧客，因聽聞這兒幾乎囊括所有市面上流通的華語流行音樂唱片，特別前來選購。「還有很多是現在三、四十歲的客人，回頭來找年輕時聽過的專輯。」開業迄今走過四十個年頭，一些學生時代初次光顧的客人，即使現在都已成了父母，仍繼續帶著孩子前來選購唱片。

「來唱片行，找的是一份回憶。」忠哥有些感性地下了註腳。

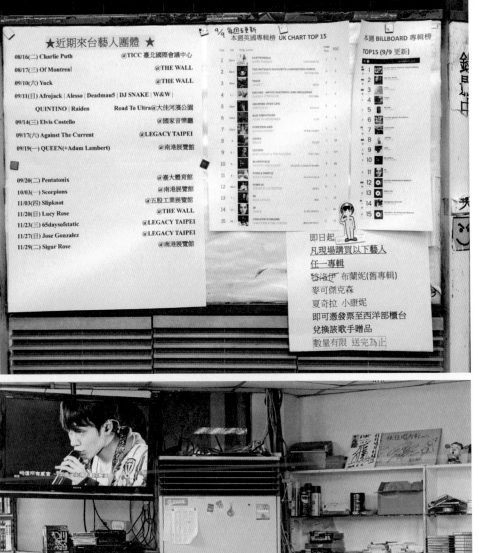

★ 近期來台藝人團體 ★

| 08/16(二) Charlie Puth | @TICC 臺北國際會議中心 |
| 08/17(三) Of Montreal | @THE WALL |
| 09/10(六) Yuck | @THE WALL |
| 09/11(日) Afrojack \| Alesso \| Deadmau5 \| DJ SNAKE \| W&W \| | |
| QUINTINO \| Raiden | Road To Ultra@大佳河濱公園 |
| 09/14(三) Elvis Costello | @國家音樂廳 |
| 09/17(六) Against The Current | @LEGACY TAIPEI |
| 09/19(一) QUEEN(+Adam Lambert) | @南港展覽館 |
| | |
| 09/20(二) Pentatonix | @臺大體育館 |
| 10/03(一) Scorpions | @南港展覽館 |
| 11/03(四) Slipknot | @五股工業展覽館 |
| 11/20(日) Lucy Rose | @THE WALL |
| 11/23(三) 65daysofstatic | @LEGACY TAIPEI |
| 11/27(日) Jose Gonzalez | @LEGACY TAIPEI |
| 11/29(二) Sigur Rose | @南港展覽館 |

每週五更新
本週英國專輯榜 UK CHART TOP 15

本週 BILLBOARD 專輯榜
TOP15 (9/9 更新)

即日起
凡現場購買以下藝人
任一專輯
愛黛兒 布蘭妮(舊專輯)
麥可傑克森
夏奇拉 小康妮
即可憑發票至西洋部櫃台
兌換該歌手贈品
數量有限 送完為止

上回來訪，一群學生模樣的女孩挨在偶像歌手的展架前興奮比劃著，嬉笑聲與耳邊流行歌蹦跳似的歡躍節奏交織成一首青春的 Pop 舞曲。被愉悅的氣息感染，視線跟著飄過一櫃又一櫃的展架，斑爛繽紛的專輯封面爭先佔據視野，無數新面孔裡卻見熟悉的名字一個接著一個驚喜現身，不禁貪婪地抓起一張又一張的專輯，任其挾帶跨時空的記憶，拼湊成一幅夏日午後的燦爛畫面。當下竟有種錯覺，時間彷彿倒轉，又似全然失序，每張唱片都像是時間的盒子，一格一格地將青春濃縮起來，屬於不同世代的年輕歲月同樣有著糖果一樣光鮮亮麗的甜，在此逛上一趟就像是偶然路經雜貨店，幸運覓得童年所依戀的味道，又順手從隔壁架上搜刮未嚐過的新滋味。

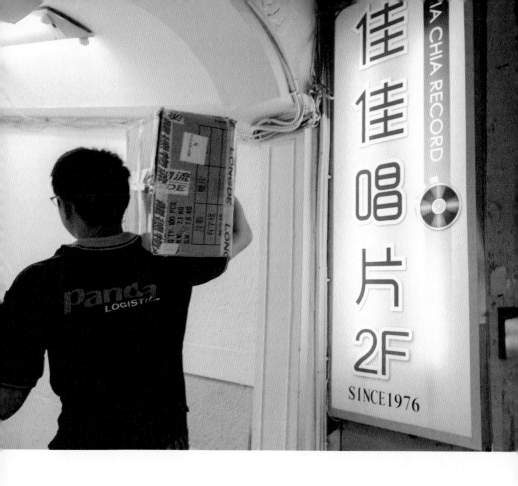

店裡的商品陳列都放手交給各部門的同事、工讀生負責，忠哥認為，專輯擺設的相鄰位置以最直接的方式開啓接觸各種音樂的契機，「只要同事們有想法，都會讓他們去主導進貨、規劃。」比方說，忠哥自己並不常聽金屬，但正好有位工作夥伴是樂迷，由他所整理出的 Metal 專區，受到眾多高中、大學熱音社成員的喜愛。此外，展架間布滿密密麻麻字跡的小卡上，全是店員關於音樂的書寫，無論專輯介紹或是私心推薦，手寫的文字似耳語般親暱，溫暖地招喚著你卸下心防、戴上頭罩式耳機嘗試聆聽那些未知的聲音。就算沒能試聽，日韓華語區和西洋區兩個空間各自播放著相對應的歌曲，也是由佳佳各部門的夥伴隨選的音樂，「我們都是看心情放音樂，並沒有特別安排歌單。」每

65

個人都可以輪流當ＤＪ向客人介紹自己喜歡的歌曲。」光是在那兒閒晃一個午後便能白白聽上幾個鐘頭的東西洋音樂，也是夠奢侈了。

聊到近年的黑膠復古潮，儘管陸續進了一些新出版的唱片，佳佳目前並沒有計畫像誠品成立黑膠館那樣大舉擴展業務，仍然在謹慎地試探市場，「很現實，因為要生存下去真的不容易。」聽來有些無奈，換個角度來看，卻是在歷經載體流變、人來人往之際，挺過無數風浪存活下來的韌性。亦或許，

如那天在角落專注查貨的廠商大哥所言，做唱片這行，靠的是信仰，不只是對音樂的熱愛，更是對樂迷的許諾。開業迄今逾四十年，佳佳唱片依舊靜靜地守在西門町的一角，為來去匆匆的過客保留片刻青春。不是出於對往昔的難捨難分，而是盼望著幾些時日以後，每回駐足停留，都是初戀般令人悸動的久別重逢。（文／李玲甄）

佳佳唱片行中華店 ─────── SINCE 1976

電 02-2312-3437
地 台北市萬華區中華路一段110號2樓
營 週一至週日 10:30-22:30
休 無
HP https://www.ccr.com.tw/

Set 2.

音樂咖啡
Music Café

音樂與咖啡的結合，絕非當代文青新鮮事。百年前的台北珈琲／喫茶店，就已懂得透過好音樂，套牢文青的耳與心。

一九二〇年代，西化的台北熱鬧市街如西門町、京町、榮町等地區開始流行起音樂喫茶店與珈琲館。與今日的咖啡館不同，彼時的珈琲館賣酒、招募美麗的女給提供軟調情色服務，但不論如何，爵士樂必定流轉於珈琲店內外，吸引顧客上門。

而音樂喫茶，更近似於今日的音樂咖啡館。當時唱片與留聲機所費不貲，年輕樂迷常到音樂喫茶店聽音樂。店裡播放的西洋古典，從貝多芬的交響曲、比才的卡門、到孟德爾頌的唱片應有盡有。也有標榜專從法國、美國進口唱片的音樂喫茶廣告，歡迎高校與大學生到店裡談天說愛。

不論哪個時代，文藝青年永遠需要一個聆聽好音樂、喝咖啡的城市私密聚會所。一九八〇年代，台北傳奇的「麥田咖啡」，一半賣咖啡與

酒、另一半則賣錄音帶與ＣＤ，是重要音樂人與藝文人士如段鍾潭、羅大佑、李壽全、詹宏志、陳雨航、張大春等人的青春回憶。九〇年代的「2.31」咖啡館，內有唱片行「Avant Garden」進駐，更是日本知名音樂人大友良英心中最好的咖啡館與唱片行。

時序拉到今日，在人人手機輕易存有千百首數位音檔的時代，音樂咖啡館之於你我，或許已無關最新進口唱片聆賞，而是關於空間裡的共同聆聽、與陌生人產生連結的日常所在。

除了台北重要的音樂場景、深耕多年的複合型音樂咖啡（如「河岸留言」音樂藝文咖啡、「海邊的卡夫卡」等），其實城裡還有許多咖啡館正聯合著音樂展演、講座、教學、樂器或唱片販售，只要想像力無限，音樂與咖啡結合的面貌就有有無限可能，而我們也總能繼續期待。

（文／張婉昀）

69

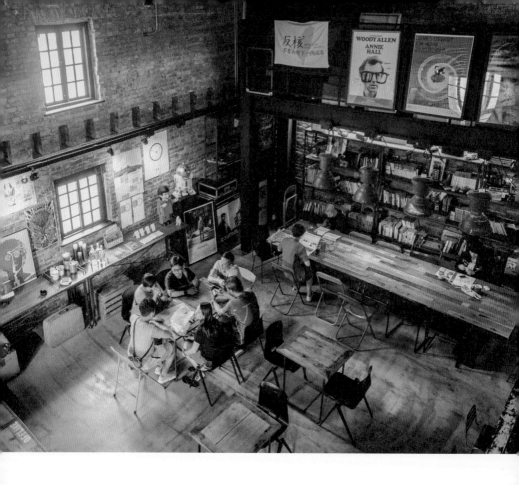

離線咖啡

裡
聽
此
彼

古
蹟
聆

高

挑

「我不想改造離線咖啡的一磚一瓦，現在就是它最好的狀態！」帶著堅定而滿足的笑容，瑪莎毫不猶豫地說。舞台上，瑪莎是追逐音樂的敏銳獵人，今晚，他身穿黑色的棉質上衣、戴著溫暖的灰色毛帽，在橙黃燈火中，有別於以往聚光燈

70

離線，重溫人與人之間的真實情感

「離線咖啡」，這個名字我第一時間就想好了！」不同於華山文創園區內的廣場與藝術大街流露活潑熱情的氛圍，走入復古的紅磚屋地帶，彷彿被歲月沉穩的痕跡緊緊環繞著，經過長久風雨侵蝕的建築，依然透著傲然扎實的性格。

在高大屋瓦間，離線咖啡低調地隱身小小一隅，自紅磚牆延展出來的鐵杆子掛著離線的木質招牌。如探險者般緩步走近，推開復古的大門，彷彿穿梭一場舊時代電影，午後迷人的暖陽毫不遮掩地從大面窗

下霸氣十足的模樣，褪去舞台上萬眾矚目的樂手身分，搖身一變成爲沉穩內斂的音樂咖啡館經營者。

戶瀉落，抬頭一看，挑高空間伴隨著延綿的紅磚層層疊疊包圍住視線，改造的樓中樓式鋼鐵閣樓和屋頂溫暖的木頭元素相互融合。

大片層架放置著書籍、雜誌、ＣＤ、老舊黑膠唱片與復古的黑白披頭四樂團照片，像是以獨特物件訴說著光陰中流轉的故事。瑪莎笑著說：「打造離線咖啡時，就希望這個地方像家一樣讓我覺得自在，只要擺一張床就可以睡在這裡了，要不是這裡不能洗澡，我還真的會住下來。」

角落的吧台區，自然裸露粗獷的水管與線路，搭配高腳椅的設置，將人與人的距離緊緊牽了起來。「以前就覺得爲什麼大家來咖啡館都要求免費WiFi、插座，明明有時候坐在這種地方、不上網，可以做的事情有很多，店的名字就從腦海中跳了出來。」

瑪莎說起曾經去過大大小小的咖啡館，發現大部分的人不是低頭滑著手機，就是拚命使用電腦，也常看到兩個人明明面對面坐著，卻都深埋手機訊息

中。「去過歐洲的咖啡館就會知道，走進店裡總是吵得要命，每個人都在講話！」咖啡館本來就應該是這樣子，會讓你願意和朋友聊天、交流，待上一整個下午，甚至是吵架也可以，「基本上它是一個會發生事情的地方，而不是你瞧見某個人打卡，所以也想要去的地方。」

奧地利詩人彼得・艾騰貝格（Peter Altenberg）曾說：如果我不是在咖啡館，就是在前往咖啡館的路上。不同的文化差異也塑造出渾然不同的生活模式。瑪莎說道：「對歐洲人來說，上咖啡館有如生活的一部分，好比台灣的早餐店，附近鄰居聚集在這裡，打個招呼後坐下來看報紙、發呆、閒聊，是生活再自然不過的片刻。」瑪莎希望離線咖啡不是矯作的拍照景點，而是融入日常的生活場所。

離線咖啡不提供WiFi、插座，甚至沒有架設臉書專頁，在這個急躁的時代試圖重新串起人與人間真實的情感。瑪莎一度想把這個概念做得更極致，「我曾想用鉛板把空間隔起來，讓裡頭完全收不到訊

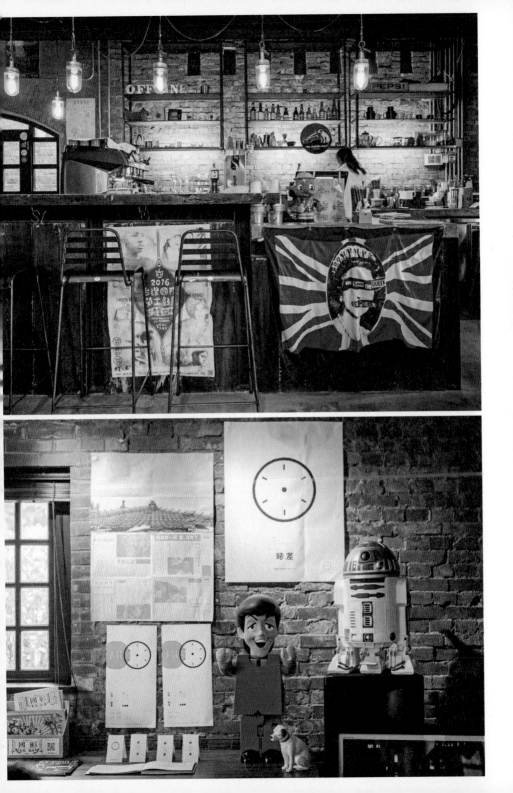

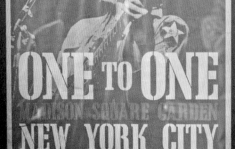

反轉場地與表演者的關係，開啟不一樣的音樂演繹

現已歇業的Live House「地下社會」抗議事件，是瑪莎開始思考結合音樂展演與咖啡館的轉折點。「至少要親身試試，才知道法規不合理的地方在哪、有沒有突破限制的可能性」。另一方面，新的樂團的確需要一些表演場所累積經驗，「如果可以提供小型演出場地，對新樂團的發展也有幫助」。

爲了提供新樂團更友善的表演場所，離線咖啡與音響公司以簽訂租約的方式合作，依據表演者的演出性質與需求準備音響設備，不怕時間久器材折舊、損壞。因此，在演出類型上也比較沒有限制，這裡的表演者，也會想多嘗試不同的演出手法。

離線咖啡從表演者的角度出發，重視場地與表演者的互動關係，爲創造不同的表演模式，舞台設計由可以移動的棧板組成，演出類型也相當多元，包含音樂眞實沉著的巴奈、躁鬱搖滾樂團先知瑪莉等。「場地給表演者什麼，表演者才可能回饋給聽眾，場所的意義也才會出來。」瑪莎緩緩說道。

屋頂材質如果是鋁板或鐵板，會產生極大的回音，音樂也會變得相當刺耳。空間配置上，離線咖啡正好擁有極佳的先天優勢，「這裡的屋頂是木頭材質，加上三角型屋脊設計，不僅回音不多，就算有反射的回音，也會是非常好聽的聲音。」

除了對器材、環境的要求，離線咖啡更反轉了一般演出場所與演出者的關係。大部分場地抽成是表演收入的六、七成，表演者則是完全相反：表演者拿六成，場地只收四成以攤平音響器材的承租費用。「每個演出者都應該爲自己的音樂與票房負責，當我們期待每位演出者都替自己負責時，當然不能拿多，演出者帶來人潮，而我們只是提供場地才跟著受惠。」除了音樂，離線咖啡

也不定時舉辦攝影展覽與各類講座，讓空間內人與人的交流更加豐富。

從自身風格出發，以音樂刻劃獨特的咖啡店輪廓

「我覺得獨立咖啡館一定要從一個面向出發，才有可能展現自己的樣子，而且是沒有辦法妥協的，店就是經營者個人的放大版」。場所如人，經營者的風格也將展現一間店獨特的輪廓。離線咖啡內播放的歌曲皆由瑪莎親自細心挑選，「我不在的時候，會將選過的音樂全部放在一個iPad裡面，先前也會設置播放清單，區分下午的音樂、晚上的音樂、下雨天的音樂等」。

「有陣子下雨天，我會在店內播放Rachael Yamagata的《Elephants》專輯，晚上則聽Nina Simone，也會看心情突然來個老歌巡禮。」被問起是否記得店內第一首播放的歌曲時，瑪莎大笑著說：「當然記得！」當時二〇一二年底的SIMPLE LIFE簡單生活節正舉行，店內處於試營運階段，第一張播放的唱片就是披頭四的《白色專輯》，「那是我至今依然最喜歡的專輯之一。」而店內擺設中，也放置著瑪莎珍藏的披頭四的黑白相片真品。

談及不論現實上可不可能、最想邀請的表演者時，瑪莎興奮地說出Sting與Adele，「在這樣小小的地方，真正厲害的歌手來唱歌，會讓人起雞皮疙瘩，像是空氣整個都凝結了」。

而綠洲合唱團（Oasis）的歌曲〈Champagne Supernova〉，則是瑪莎認為最能夠比擬離線咖啡的一首歌，「開店初期，為了確認別人走進店內時的感覺是不是我要的，我時常假設自己是客人，在這裡待上一整天。當時不論晚上、早上，不論天氣好壞，我都滿常聽這首歌的。」問起背後的原因時，瑪莎神祕地笑了笑，搖頭說自己也不知道，大概留給我們，某天心血來潮「離線」的午後，一面凝視店內布滿歲月痕跡的紅磚牆，靜靜聆聽這首歌時才能體會了。

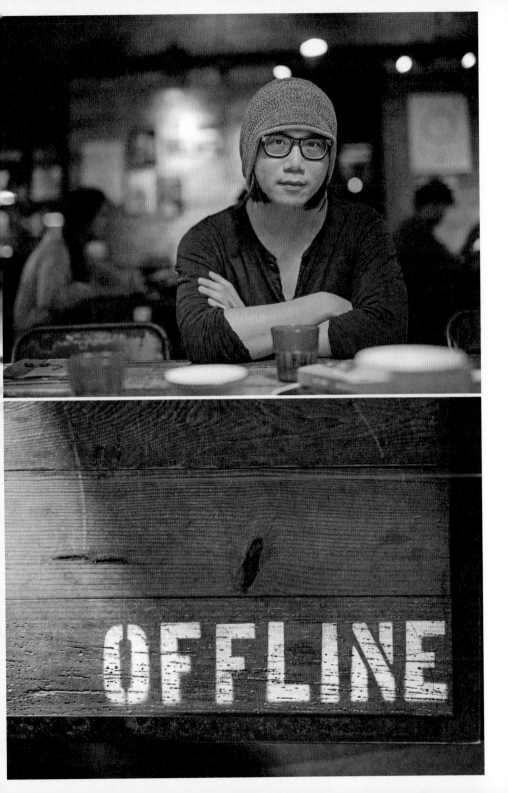

放慢步調，目標也可以放遠一點

被問起是否想要開設分店時，瑪莎說道：「目前沒有這個構想，但如果真的要開另一間分店，應該會在南投，上山才有辦法到達的地方！」可以看著緩慢移動的風景，在那裡望著它發呆或是想事情，是離線咖啡期望帶給大家的感受。彷彿披頭四在〈The fool on the hill〉這首歌曲中唱到：「Day after day alone on the hill, the man with the foolish grin is keeping perfectly still.」坐在山丘上數著日出日落，讓平日腦袋中繁重的思緒也暫時離線。

這幾年的變動太多太快，人們追趕著時代、把目標設定得很明確，想盡辦法在短時間內設法達到，瑪莎卻認爲急不得，「如果你的工作、

78

離線咖啡 ──── SINCE 2013

電 02-3322-1321
地 台北市中正區八德路一段一號
營 週一至週日11:00-23:00
休 無

喜歡的領域是和文化有關係的，就不能著急。真的有心在一件事情上，目標至少要設個五到十年！」

一旦開始之後得想盡辦法撐住，不能曇花一現，要從新鮮感變成習慣，習慣最後成自然，才能深入人心。這裡說的，既是開店哲學、咖啡館文化，也是對音樂的堅持，

「只有堅持下去，也才能說，內心試圖傳遞的理念某部分成功了」。

伴隨著訪談與最後一首英文老歌的結束，離線咖啡彷彿層層隔離了世界的喧囂，靜謐中暗藏一股熾熱的力量，乘載著時代發展上一路無止盡的狂奔與緩行。（文／湯涵宇）

BEANS &
BEATS

度　帥
奏　節
和　留
豆　給
　　咖
　　啡

「你有聽過一個推翻演化論的說法嗎，就是說孔雀的羽毛既不適合跑步覓食，在求偶時也沒有多大的效果。」顏社負責人迪拉說著。而你這時，正在一家很屌的店裡，想像一種音樂和午後時光的新樣態，打卡款式的漂亮水果塔都出局，民

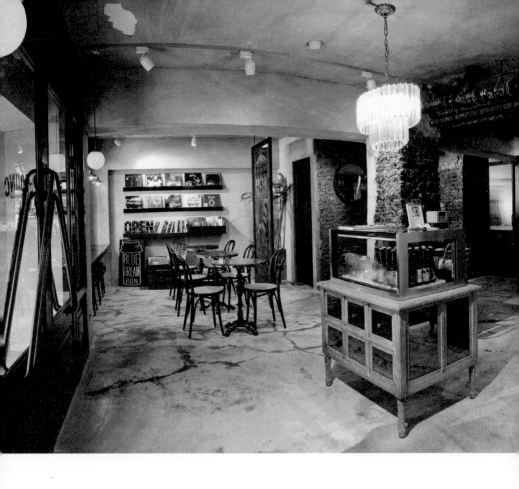

謠、後搖的背景音都不夠有力，畢竟，這是顏社你知道的。當饒舌廠牌的靈魂裝進咖啡館裡，沒有在談什麼小清新、少女系。他說，屬於嘻哈人的場域，除了節奏俐落、態度乾脆，就像孔雀羽毛「最重要的是帥氣。」，一如BEANS & BEATS存在的樣式，不帥不行。

在富錦，饒舌的可能性

那時為了讓蛋堡〈踩·腳·踏·車〉，顏社團隊到民生社區取景，僅僅是「覺得這裡很美啊」，於是這群饒舌人在舊工作室約滿之後就選定了富錦街街一隅。沿著格外優雅寧靜的街道漫行，你的耳機裡已經自動有了頭緒，播放起「It's a sunny day」，寫作文會說風和日麗」，腦海中也早飄忽於「幻想著的那生活，

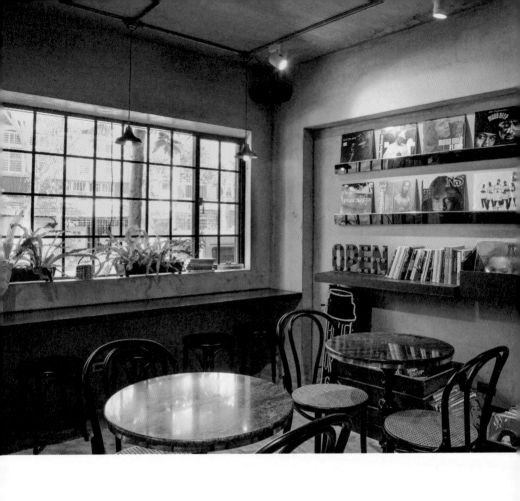

我已經在度假」。

你知道，一百種生活有千百首歌，而富錦街的樣子，不僅關於你我和那些文藝夢，也關於饒舌與否。一種新的可能擺放於此，不是那種充滿曖昧的試探，不拖泥帶水，深綠大門上一躍而出的燙金字體、美式工業風直球出擊。BEANS & BEATS的硬派陳設，與其說這些突出於富錦調性的男人有多任性，反倒更切實顯示饒舌赤誠帥氣的質地。

進門前，你難得地有些緊張，像是在獨自行旅的路途上，期待異質性的同時，也偶爾會遇上讓自己認生裏足不前的情況。「其實我知道啊，所以最近一直在想怎麼樣才不會嚇到人。」迪拉說起話的每個當下，都是慵懶逗趣的節奏。而後，

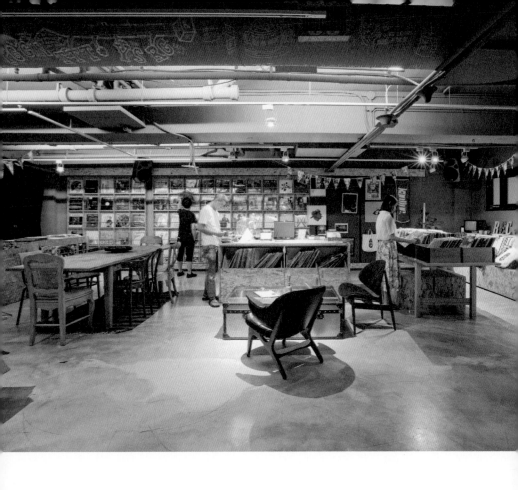

不知道是杯裡的咖啡因起了作用，還是耳畔的變速節奏撩起玩興，似乎在 BEANS & BEATS 待愈久，聽懂了那些風格和韻腳，你就像被吸住走不了。那些曾在「顏社王 TV」裡熟悉的痕跡，那重現了通化街時期的工作室，透著光的彩色玻璃拼貼出一隻充滿魔力的手和同樣迷幻的黑膠唱片，以及總是如此海派、幽默的放聲大笑。

男人的浪漫都關乎過程

「你知道我們高雄人，就是沒在計較什麼。」從南國向北地，陌生到熟悉，迪拉說，越了解的領域你就越不敢去冒險，很多事縝密思考之後就不可能執行，不去預設後果反倒沒有得失心。「反正想做什麼就是先行動再來想後果。」所以看來

違和地，他們一邊爲方興未艾的台灣饒舌界打下根

基，一腳還跨足兒童雜誌《KIDZ》的小天地。

就像後來那些爲人所知的「黑膠唱片行計畫」和

「咖啡廳計畫」，本來也沒有特定的呈現和終點，

「就一點一點慢慢做啊，有存到錢就可以再改」，

下一步是什麼，誰也拿不定，但想做的事，譬如開

嘻哈黑膠唱片行、辦一本親子時尚雜誌，擁有一間

顏社咖啡廳，成不成是一回事，可走過了就不會錯

過，最終都內化的，就像蛋堡唱著「過程是風景，

結果（只）是明信片」。

和這個時代大把大把的文藝咖啡廳不同，你會很詫異，有一種類型的人開店的熱情是出自黑幫電影，迪拉說，是男生都幻想電影《教父》的情節，「能把辦公室藏在什麼店後面就覺得很厲害」，有祕密基地的事業才帥。可是也不能隨隨便便，男人的浪漫和饒舌本業都要兼顧，結果既不是肉店，也不開酒吧，在傍晚六點就人煙罕至的富錦街，嘻哈的beats和午後香濃的coffee beans反倒絕配。

再忙都要嘻哈地喝杯咖啡

在這裡，嘻哈的帥度和氣場，不只左右著後來黑膠計畫中唱片風格的挑揀和店內菜單的呈現，更日常地展示在場域的細節裡，譬如試菜時的全體動員，從上到下，由店員到饒舌歌手，甚至是常客，都認認眞眞的試吃、研發。有什麼比吃的更重要的呢，迪拉理所當然地說：「我們是嘻哈廠牌啊，還是要切實一點。」

所有圍繞著祕密基地的想像以不同的方式成員，做爲一個「眞實的存在」，迪拉說，的確知道唱片業式微，咖啡店也不好做，但無論如何都想「讓喜歡的人有個地方能逛實體唱片、試聽，或是窩著。」，朝聖者有之，同道中人亦不在少數。於是認眞生活的鄰居阿姨，除了堅持在美而美的早餐時刻自備橄欖油，也默默習慣再忙都要嘻哈的喝杯咖啡。退休的阿叔，只要一踏進店裡，就回春式的大聊那年的黑膠往事。

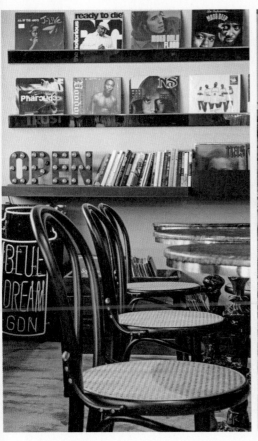
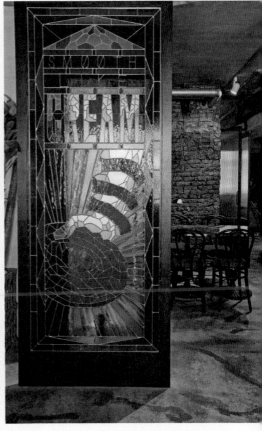

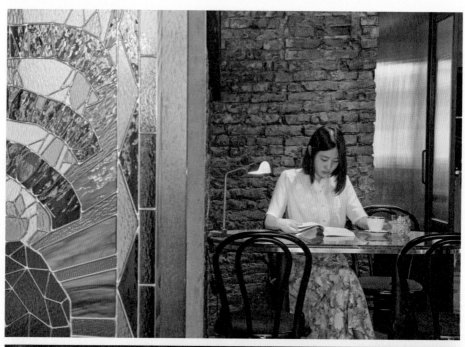

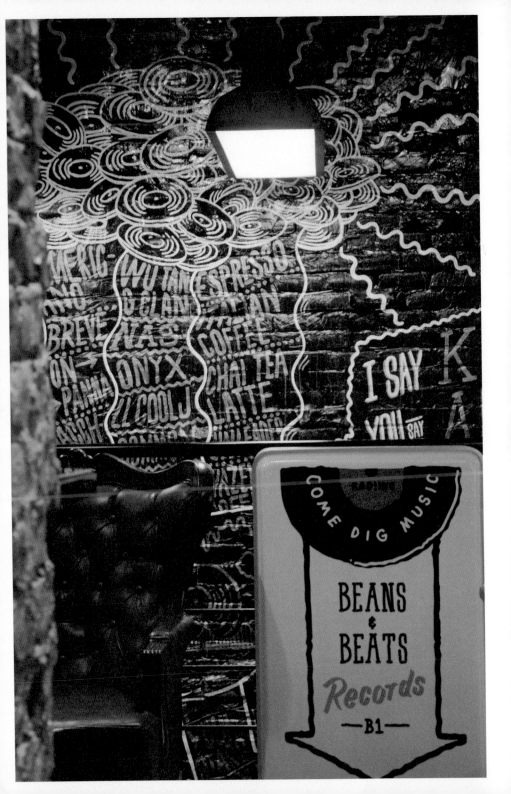

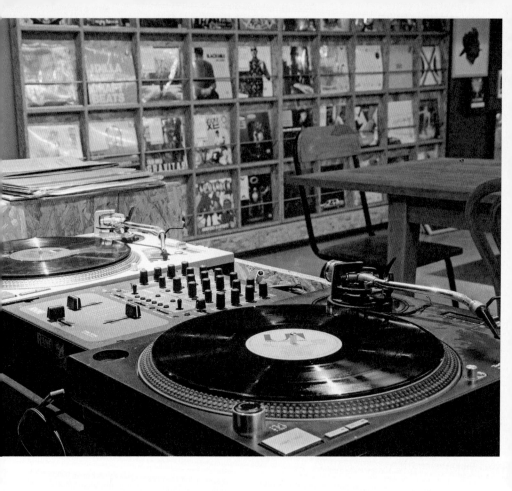

「先想帥再來想辦法，有時候是一個好策略。」

遁入地下的黑膠唱片行空間，不大不小卻恰恰恰完備。蒐集的癖是自願墜入的癮頭，說起店裡的黑膠常客，「不需要多做介紹，畢竟他們太多樣貌。」迪拉打趣地說，除了對黑膠音質極度著迷的類型，他們往往點上一杯咖啡就能在黑膠堆裡打滾一下午；另外也有「純粹蒐集型」玩家，新貨一到就預訂大半，把薪水全數投進唱片裡，即使唱機和生活的質地仍不盡完美，但迷戀總是這麼回事。

BEANS & BEATS，或者關乎蒐集，一如迪拉總掛在嘴上嚷著：「很多事做了也沒有一定要幹嘛！」大概更純粹的只是為了感到

電 02-2765-5533
地 台北市松山區富錦街346號1樓
營 週一至週日 11:00-19:00
休 無

滿意而已。而說到底，顏社十幾年來的饒舌之路也好，黑膠唱片行與咖啡廳的組合也罷，一如孔雀開屏，只為悅己而容，坦率快意之後，再來打算怎麼好好活下去。

「人不就是這樣嗎？」他說，「先想帥再來想辦法，有時候也是一個好策略。」像寫在饒舌歌詞裡的態度與抗議，比詩之唯美更真切，在韻腳和曲式之前，「帥」永遠是優先。（文／許慈恩）

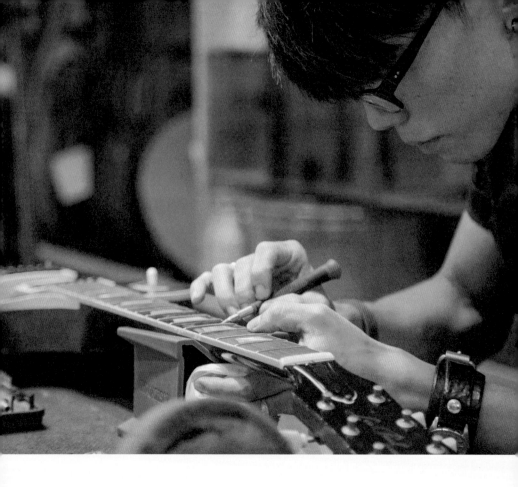

iNPUT 音鋪
樂器調校咖啡

在喧鬧的台北基隆路和安和路間，有一片充滿藝文氣息的神祕區域。被綠蔭浸滿的靜謐巷弄中，從事創意工作的人們來回穿梭，不時可見氣質典雅的畫廊，以及隨時都在和時間比賽的設計工作室，這裡還有一間與眾不同的音樂小店「iNPUT

在館見行
咖啡聽樂器

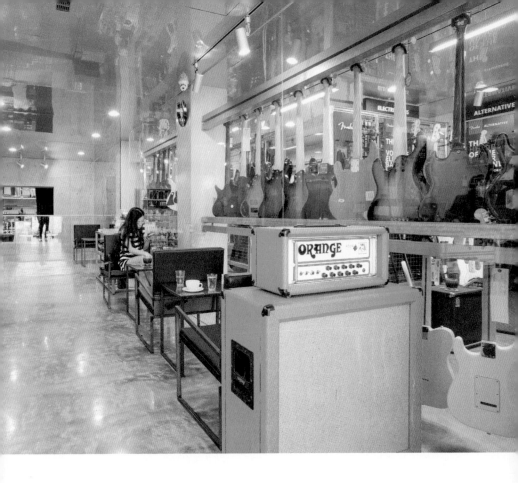

音鋪」，專注於提供高品質搖滾樂器、精準到位的維護技術與嚴選咖啡，近來成為愛樂者的私藏愛店。

咖啡時光裡的樂器聲響

初入音鋪，韻味深沉的咖啡香氣撲鼻而來，玻璃打造的隔間營造出通透性極佳的空間感。你可以在門口的小吧台先點一杯咖啡，趁著店員準備的空檔，走進一旁的樂器展示區把玩樂器，並參觀店內精彩的吉他收藏；步出展示區，在右側樓梯間被打通的牆後方，技師正專心調整樂器，樓梯轉角處擺放的John Mayer紀念琴令人忍不住想停下腳步多看一眼，下樓進入B1，迎接你的是整面的鈸牆和一座座整齊排放的高級爵士鼓，廁所刻著滿牆的樂團Logo，整間店以水泥、金屬與木頭

打造，給人硬派卻溫暖的第一印象。

「一間樂器行本來就會有一些音樂（指彈吉他的聲音），但如果一間咖啡廳能得到一間樂器行的聲響，會是一個意外的驚喜。這不是我刻意放的CD或是廣播，而是有人正在製造的音樂，希望大家都能感受到這樣的氛圍。」這裡是吉他手石錦航——大家所熟知的五月天團員「石頭」，實現心中音樂理想的基地。身為一間咖啡館與概念樂器店的老闆，從入眼的一磚一瓦、到空間裡的聲音氛圍，都是他的巧思與堅持。

追尋理想音色，「音鋪」概念成形

對於音色，石頭的堅持其來有自。自從高中踏進吉他社以來，石頭就迷上了Eric Clapton，「Eric Clapton無論是樂曲還是人生每個階段的創作，都達到了白人在藍調音樂上很難達到的境界，所以我一直在找尋他的音色與吉他。」此後，他開始想辦法收集Eric Clapton的器材。

「我曾在香港買了一把Eric Clapton的代言琴，買回來卻發現聲音怎麼樣調都不像專輯裡的音色。後來在日本又看到一模一樣的琴，價格貴了三倍，一彈大吃一驚，這才是我在找的音色！」石頭笑說，後來才知道，就算是同個品牌、同樣的製程，使用不一樣的木頭，或由不同的製琴師採用不同的接合方式，都會影響到吉他的音色。即便終於拿到了一把Eric Clapton的代言琴，但細聽比較其實還是有些微差異。

自此，開設一間能夠讓人愜意試琴的樂器行的念頭逐漸萌生，加上五月天在海外大量展演機會，讓他得以參觀許多別具特色的樂器行，「音鋪」的輪廓也愈來愈清晰。他想透過自身經歷，打造出以專業和經驗幫顧客服務周到的樂器行，除了販售高品質的樂器，也要將自己在音樂之路上找尋器材和舞台表演的挫折與經驗，分享給更多人。

強調「溝通」的音樂空間

二〇一四年初夏，石頭與鼓手技師小胖兩人聯手合作，正式催生了結合「咖啡廳」與「樂器行」兩大特色，並有優異樂器維修保養技術的「iNPUT音鋪」。

「iNPUT音鋪」原本是間七十二坪大的舊房子，有一樓與地下室兩個空間。雖然內部狀況不佳，但位置靠近商業區，卻在巷弄間鬧中取靜而非常理想。為了能大刀闊斧的實現改造計畫，石頭決定將房子買下重新整理。「從零開始的規劃很花錢，但也是提醒自己，這間店不是只做一兩年，而是要做得長遠。」

空間設計是音鋪的一大特色，石頭說，買樂器是一個「溝通」的過

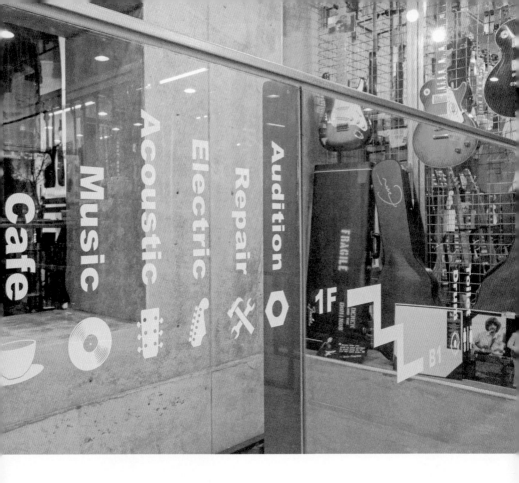

程，溝通需要空間與留白，隔間使用玻璃，保持通透性。水泥牆後的維修空間也有個室內大窗，「你可以看到裡面還有很多事情正在發生，有點阻隔，但絕對不是完全的截斷。」關於交流與溝通，總是在充滿開放感的地方，才得以進行。

然而，空間只是溝通發生的條件，除此之外還要有觸媒──咖啡。「因為我自己很喜歡喝咖啡（笑），咖啡也是溝通的一環，吧台旁設有座位，你可以點杯咖啡然後好好的跟技師聊自己的需求，或是跟店內的音樂人一起聊音樂。在這裡喝咖啡的時候，你會看到旁邊經過的人，你會主動參與、或被動的被干擾而產生互動，這是我的目的，我希望這些意外能在店裡發生。」

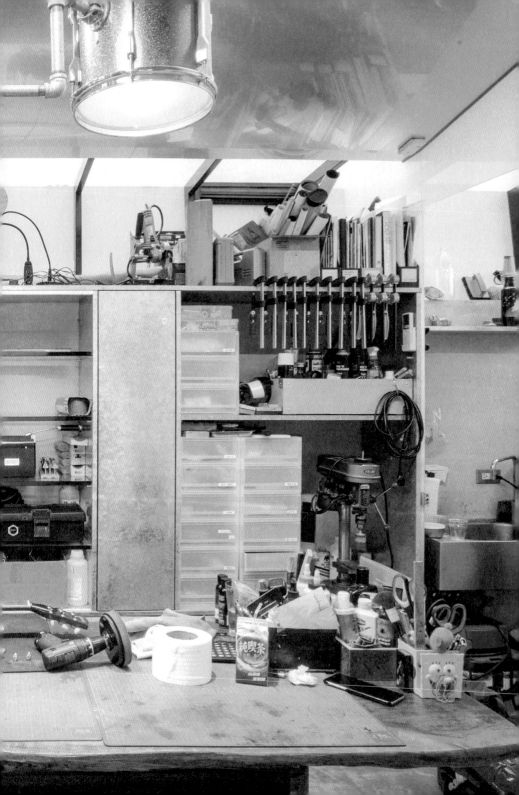

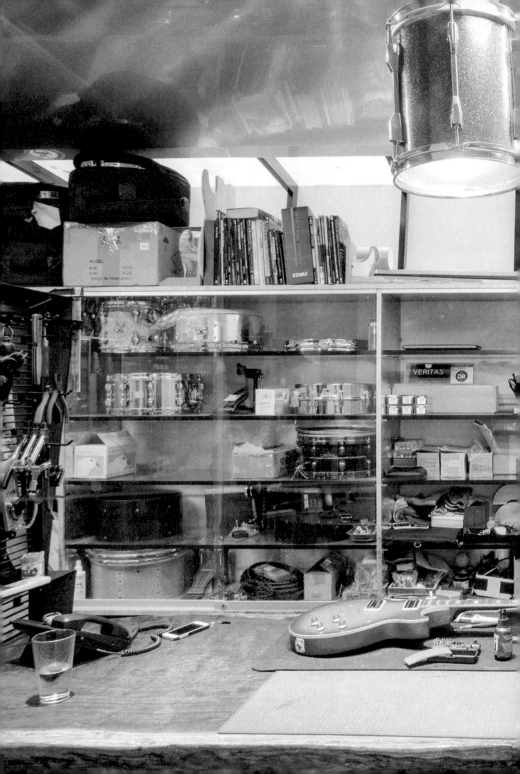

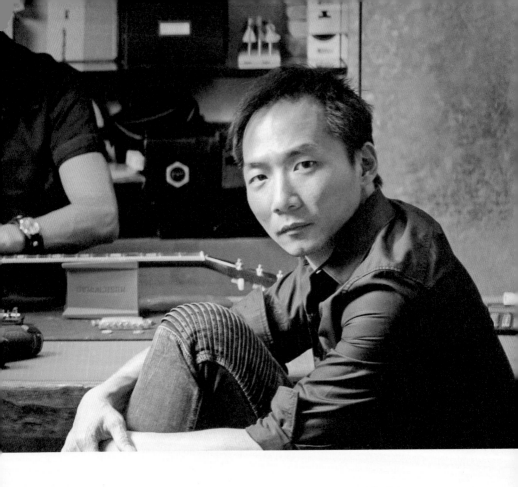

石頭也樂於分享自己的收藏，音鋪裡擺放著許多他收藏的吉他。

「雖然收在玻璃櫃裡，但玻璃櫃的目的並非隔絕你我，而是防潮。」

石頭補充，例如John Mayer代言琴，這款吉他在日本只有七把，在台灣這是唯一一支，也有Eric Clapton各個時代的琴、石頭跟怪獸的代言吉他，「大家來音鋪可以挑顆喜歡的音箱，把它們拿出來彈。」聽石頭說著，你忽然意會，溝通的第一步，在於分享。

音鋪講座：咖啡、樂器、身體都要永續經營

音鋪的空間內有許多可以移動的設計，像展示區的樂器牆有輪子，可以變化為講座區。這裡辦過二、三十個人的講座，有的是初階吉他

98

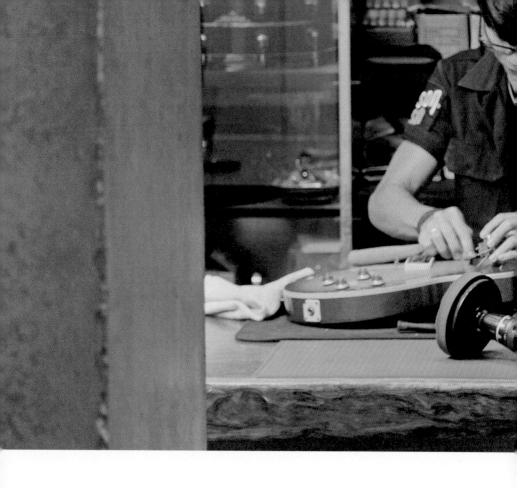

器」。

樂風的分享，或是聊與PA溝通的
方式或硬體構造。音鋪目前不做教
學，但分享經驗，「音鋪有很強的
職業技師，我們邀請技師以專業經
驗從每個廠牌的特色、木頭還有
構造來講解，教學生如何挑選樂

除了與樂器相關的專業知識，石頭
也正在規劃教樂手「如何保養自己
身體」的講座。「五月天大型的演
唱會都會有物理治療師跟著我們，
教我們放鬆以及平常的保健，我很
希望能將這些知識分享給大家。」
未來，也有可能邀請五月天的團員
來開講座，跟大家聊聊器材，或是
表演台上的各種狀況。

不只是希望這間店能走得長遠，音
鋪的「永續經營」也推及咖啡、吉

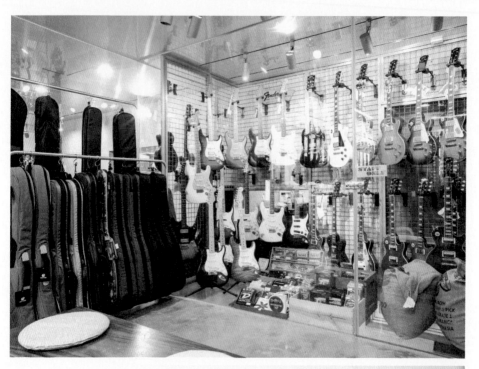

iNPUT 音鋪 ——— SINCE 2014

電 音鋪音樂 02-2737-1470
電 音鋪咖啡 02-2737-1475
地 台北市大安區通化街170巷7號
營 週一至週日 13:00-21:00
休 無
HP http://input-music.com/

他製作。音鋪規劃咖啡講座，從一杯咖啡聊到全球農產品與世界公平交易的議題。或透過講座告訴大家，當地球上的木頭愈來愈稀少，吉他廠牌例如Martin Guitar以夾板或回收木材製作吉他，也能做出高品質。

未來音鋪也會走入社區，不過石頭心裡對「社區」有不一樣的定義。「我想的社區是各地的教室、表演場所或音樂人之間的連結。去年年底音鋪的技師開始去高中社團教學生如何挑選與保養琴，讓他們知道每支琴做好保養聲音都會不一樣；今年起，我們走入音樂祭的後台，包括海祭、Wake Up和春吶，幫大家把琴擦一擦或是換弦，就像隨身技師，希望大家表演前的琴都能光鮮亮麗，對我來講這就是社區服務，是一種超越地域性的『領域性』服務。」

除了做音樂，音鋪希望能為社會做更多的事情。在音鋪，你看見、聽見、也能聞見音樂人的用心。

（文／趙竹涵）

Set 3.

音樂酒吧
Pub ╱ Bar

翻開字典，Pub其實是「Public house」（公共之家）的簡稱。意指持有政府發給販售酒飲執照的場所，好比歐陸隨處可見的咖啡館，人們得以在此休閒放鬆或社交聚會。Pub在英國的普及程度，比台灣便利超商的出現頻率有過之而無不及。跟Pub類似的場所是Bar，雖都販售酒飲，但後者除供應啤酒也有更多酒類選擇。基本上，不像Pub訴諸普羅大眾，Bar有不同類型、等級和客層。此外在氛圍上也有差異，Pub大多喧鬧，音樂的放送或演出偏向搖滾；相對的，Bar就可能「安靜」一點，音樂可能擴及古典、爵士或電音。

無論哪一種酒吧，其店內靈魂人物除了酒保就屬DJ。DJ宛如主持儀式的祭司，透過音樂帶領來店顧客，進入一個迷幻異質時空。像是種催眠似的，可以出神也能解憂。台北最早配置DJ、擁有這種祕密基地氛圍的酒吧之一，是一九八二年開幕的「AC/DC」，也是「樂吧教父」凌威為這城市編織搖滾大夢的第一家Pub。而後接續的，是他著名的「ROXY」系列，以及九〇年代最大膽前衛的

樂吧之一「SPIN」（甚至主辦過「台北另類音樂節」）。

酒吧賴以營造認同的就是選樂。音樂界定了場所調性，也是常客出現的理由。位於「The Wall」Live空間旁的實驗電音酒吧「Korner」，便提供了類似有趣對比。又比如九〇年代台北文青聖地「後現代墳場」，歷經「墳場」到如今「操場」，二十年如一日的不墜理由，當然不是酒（哪兒都喝得到），而是深受樂迷喜愛的鮮明音樂氣味。

對多數台北人來說，雖然沒有如倫敦人「下班去喝一杯」的每日習慣，但其實，無論酒量好不好，也不見得需要什麼社交理由，你都可以醉翁之意不在酒地去趟酒吧，單純把自己交給DJ祭司，獻給音樂儀式，讓它送走你今日的怨氣，帶來明天的力氣。（文／李明璁）

103

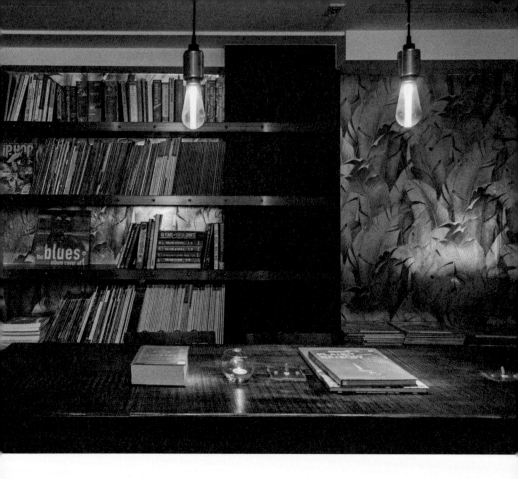

Double Check

即將日落的東區瀰漫著一股騷動的氣息，拐進巷內，幾家餐酒館招牌才正要點亮，迎接放工後一波接一波的壓力釋放。推開店門，踏上人工草皮鋪成一席柔軟的綠，在這近乎無聲的方寸中脫下鞋履。接著，厚重的木門開啟，旋即流瀉而出的

光給自己

時間留

音樂

電音

是 John Mayer 微微嘶啞的男聲，吉他撥弄如水流般流暢地順著耳廓漾起漩渦，於是你不禁放緩呼吸，跟著那曲〈Free Fallin'〉將白日的喧囂拋在腦後，一步一步沒入冰涼的陰翳中⋯⋯

「偶爾也要趕一下流行！」店主阿比笑著說。雖然以播放電子樂為主，還未入夜的時分，來點雅俗共賞的音樂，心情好似也更加輕盈、疏朗。「有時候也會放粵語歌，無論下雨或晴天都很適合。」

二〇一六年初開業，與位在隔壁的雜誌圖書館 BOVEN 屬於同一個經營團隊，Double Check 是一所結合音樂與閱讀的場所。從進門便邀請你赤足卸下倦怠的腳步，空間內沉穩的原木色調裡陳設簡潔，數百本

由 BOVEN 提供的音樂雜誌將聽覺延展成影像和文字，爬滿兩面牆一般高的書櫃。趁著外頭還有陽光的時候，隨手便能揀本書坐下，閱讀的時光恍如進入深林般寧靜悠遠，一晃眼，門外夜幕便已低垂。

觀察都市作息，安排適合每個時光的音樂

「WiFi 出現之後，生活就框限在手機裡，好像什麼都有了，卻什麼都不滿足。」當生活的步調比從前都還快，快到幾乎是要趕著把事情都給甩開，無止境地加速著，卻也將賴以生存的肉身與現實硬生生地解離開來。從此，不管到哪裡聽電子樂，似乎總

和負責人阿比相約探訪的這天，初夏時節的白晝才正延展，自然光充盈在家中客廳那樣舒適的空間裡，彷彿到了友人家中拜訪般可親而不須拘謹。店裡沒有 menu，只在吧台簡單放了塊小黑板提點：紅酒、白酒、啤酒、威士忌，任君挑選，好像少了些選項，卻省下盯著酒單猶豫不決的時間——在 Double Check，音樂之外一律從簡。

是放著一樣情緒的 EDM，如同原本是分秒流逝的時間被壓製成行事曆上一格格相仿的日期，以代辦事項為單位一筆筆勾銷始盡。

年輕時跑遍城裡各式各樣的音樂場所，阿比回憶，那時的音樂空間會巧妙地配合時序選樂，因此想要聽不同的歌曲，不只要會選地點，還得挑時間。於是，你可以期待週末晚上的電子樂陪你瘋整夜，週三的嘻哈音樂為你寫下繁忙週間的逗點、上工前的星期日在 Trance 音樂裡縱情直到恍惚終被收斂，就算連令人生厭的 Blue Monday，都還有 Lounge 作陪——在 Double Check，一週七天就像是一列播放清單。

「比如說，Trance 音樂跟其他 EDM 不同的是，它的快節奏和旋律性更容易將情緒帶向一個高潮。週日安排 Trance，就是覺得隔天要回去上班了，得一口氣把壓力釋放。」週一、週二，心裡的陰鬱須要被排解，舒緩、放鬆的 Lounge 及鋼琴演奏音樂就相當合適；需要重整心情的週三，則會想聽富有節奏感

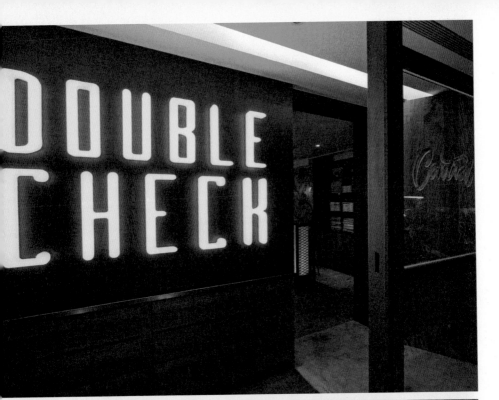

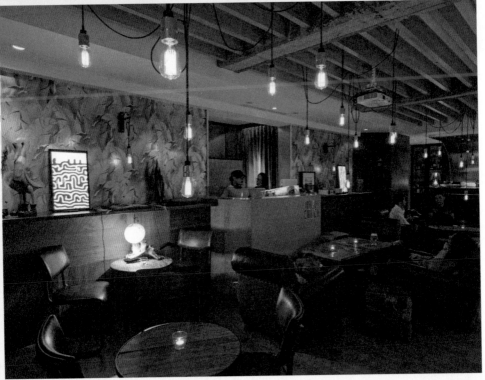

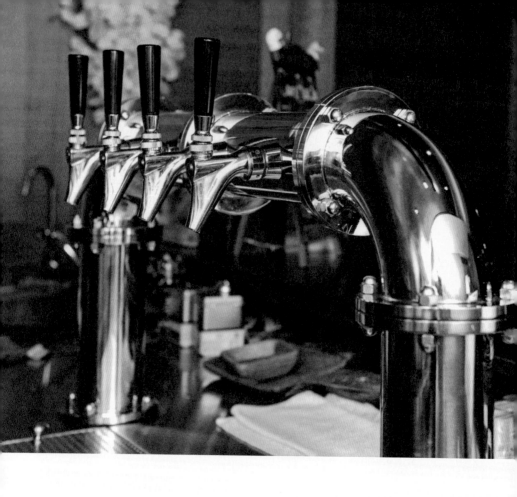

的 Hip Hop：接著自週四起慢慢加
入更多躍動的元素，以 Electro 迎接
縱情享樂的假日。甚至，只消一個
晚上，你便能從店裡播放的音樂知
悉時間的移轉，「接近午夜打烊的
時候，我們會開始放些中文流行歌
曲，」從不直接宣布散會，而是以
背景音樂引導你慢慢地返回日常，
從進入到賦歸，Double Check 不
只是一個聽音樂場所，更像是一場
儀式，將分離的身心重新結合，從
一個夜晚過渡到另一個夜晚，找回
生活起伏的節奏和律動感。日後，
Double Check 更計畫將提前至中
午開始營業，「如果是白天，就聽
點 Jazz 或 Soul。」並與 BOVEN 合
作舉辦讀書會，邀請讀者們來此閱
讀、讀「樂」。

好音響與好ＤＪ的電音饗宴

「以前要聽音樂，就一定得到實體的空間才行，」阿比解釋道，無論是到唱片行或是 Club，都不像現在可以透過串流在線上聽音樂，然而這樣的便利也取代了過去人與人之間的交流互動，以及用全身感官去體驗音樂的感動。

「如果，一家店就是一個人，那麼店的外觀就如同他的一張臉，而他的聲音就是店裡播放的音樂。」一個人講話可以甜美卻空洞，音色迷人卻缺乏內容，阿比觀察到，多數台灣的店家都有張漂亮的臉孔，卻缺少具有魅力的聲音。在 Double Check，每週三至週日晚間邀請國內優秀、年輕的ＤＪ來店裡放歌，音樂和 Live 節目的ＤＪ都由店主親

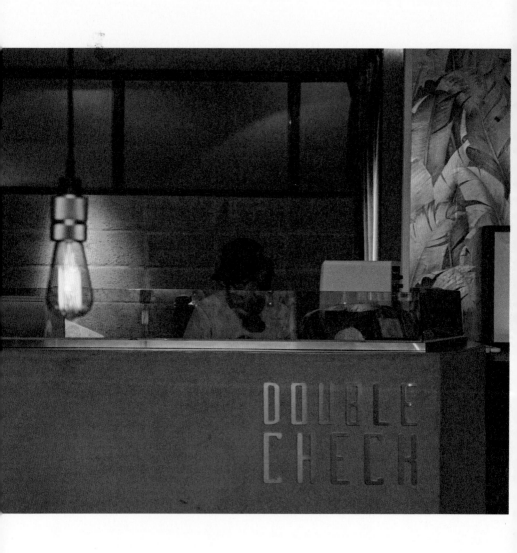

自挑選，阿比會一邊觀察客人對音樂的反應，彈性調整選樂方向和演出名單，常保聲音悅耳動聽。

店裡空間不大，音響設備卻非常講究，「對一個DJ來說，最棒的莫過是在有好音響的場地放歌。但也是因為音響很好，稍微出了一點小差錯，很容易就會被發現。」阿比期待 Double Check 不只是一個具有挑戰性的舞台，更能作為激發新秀們臻於完美表現的動力和鼓勵。為了讓觀眾也能更投入現場，自晚間八點開始，配合DJ演出，店內燈光漸弱，九點時轉為最暗，角落的水族箱也會配合熄燈。水族箱係由二〇一一年世界水草造景大賽金獎得主薛海設計，一進門，便能在昏黃的視野中辨認

出那一箱子透著螢光燈白的綠茵。扶疏蓊鬱之中隨水流晃漾出幾抹深淺，看著裡頭的魚兒穿梭在林蔭間，你想像自己便是一隻魚，在一片電音海的環抱裡，隨浪潮迭起漂浮擺動。

浮沉在城市裡的靜謐電音海

週末夜的Double Check 最是熱鬧。過了十點，人潮魚貫而入，眾人分聚成一個個小圈子各自歡談，不停放送的音樂卻始終清晰，把人聲都聚斂、吞沒。倏地，你驚覺此刻各形各色的人彷彿都變身為斑斕繽紛的熱帶魚，一吞一吐地，大大小小的氣泡遂在汨汨流動的音符間消散於無聲。

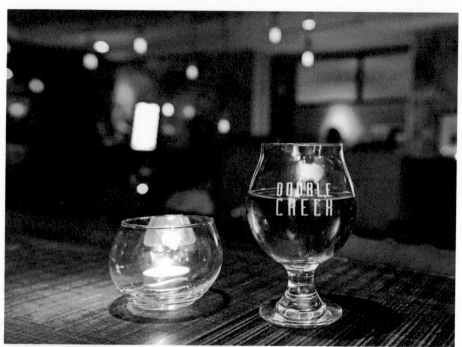

「我們放音樂大聲，但絕不打擾別人。」阿比有些自豪道，話鋒一轉，再次強調敦親睦鄰的重要。為了能在享受音樂的同時不叨擾四周住戶，Double Check 特別加強了隔音的設計，即便嘗試在門口駐足、豎起耳朵細聽，除卻周邊街巷紛擾的人聲和車聲，竟是一片悄然。穿入晶亮透明的玻璃玄關，便可以稍稍感覺到重低音的鼓動在狹長的空間震盪耳膜，心跳隨之怦然，急切地闖入第二道門，浪一般襲來的暢快樂音瞬地將你捲入，像被猛浪拖進海裡一樣叫人猝不及防。然而當你閉上眼，飽和的音場包覆全身，好似陷進一床雲朵般的蓬鬆綿軟，隨奔狂的電子音將腦內萬千瑣碎沖刷洗滌。

Double Check 的客人年齡層大多落在三十到四十歲，阿比笑著說，之所以會將空間命名為 Double Check，正是經歷年少一番放肆闖蕩之後，一方面學會了對事物謹慎把關，一方面則因各種嘗試而開始懂得分辨。阿比打趣說，上了年紀以後，凡事都得 double check，不像以前隨時都可以說走就走，彷

114

Double Check ──────── SINCE 2016

電 02-2778-3385
地 台北市大安區復興南路一段107巷5弄16號1樓
營 週日至週四 17:00-12:00，週五至週六 17:00-01:00
休 無

佛成熟注定得與熱血背道而馳。然而，在骨感的現實中保有自己所愛，僅存的雖然不多，卻是豐碩。

「閱讀、音樂、大自然，我認為這些就是人們找到平靜的必需。」阿比肯定地說道。乍看之下，篩選後所剩的選擇寥寥無幾，卻在在證明了智慧教人去蕪存菁。日夜梭巡於熙來攘往間，而今只消拐個彎，就能在此城覓得平放身心的所在。（文／李玲甄）

115

操場

「我們就像刺蝟，外在給人的感覺
隔著一層防備心或帶有一點點距
離，其實我們也不想武裝自己，拿
掉刺之後，還是很柔軟的。」老闆
阿舌留著一頭率性的中長髮，黑框
眼鏡後一雙熱情的眼眸不時閃爍，
他微笑說著、一邊豪爽地拿起伯丁

烊
打滾
不搖派
永夜對
午

116

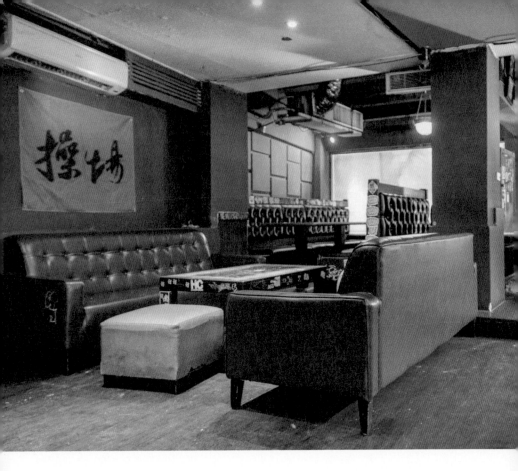

罕啤酒。

藏身於和平東路二段上一棟舊房子二樓，說大不大、說小不小的「操場」兩字，以不羈的字體混雜在一排高高低低壓克力招牌中，當夜色漸深，路上的店家紛紛準備打烊，「操場」內蠢蠢欲動的音樂，如同店內每個人背後按捺不住躁動的心情，才正準備上演深夜的節奏。

推開嵌有玻璃的木門，隨之而來酒瓶碰撞酒杯的聲音鏘鏘作響，昏黃的燈光從吧台內向外穿透，在調酒師布滿刺青與肌肉線條的雙臂下，撞擊的頻率營造出一種豪邁隨興的氣氛。操場經常是台北打烊時間最晚的酒吧之一，且三百六十五天，日日營業，除夕過年最是熱鬧。這裡，是許多人的第二個家。

從墳場到操場，見證台北二十年

操場的前身創立於一九九五年，當時店名為「後現代墳場」，阿舌一面回想一面爽地大笑：「以前這裡還有提供餐點，每天我在操場都會花差不多兩萬塊錢！吃飯加上喝酒，覺得這樣花下去實在不是辦法，就和當時的製片阿溪一起把這裡頂了下來。」經過幾番波折，阿舌從常客變成了老闆，當年正巧遇上賀伯颱風肆虐，不偏不倚把招牌上「後現代」三個字吹掉，少了後現代的加持，勉強繼續將招牌沿用，莫名其妙就成了「墳場」。

最早墳場放的大多是民族音樂。那個時期，在這裡窩著的多是藝文界、黨外人士，客人包括施明德、陳文茜、楊澤等，曾被稱爲黨外人士聚集的天下。

相傳楊澤在中國時報「人間副刊」擔任主編期間，曾有過一段趣聞——經常有人打電話到「人間副刊」找楊澤，接電話的卻回答他：「楊澤已經不在人間，正前往墳場的路上。」

在墳場，人們可以討論唯心論與唯物論一整個晚上，辯證哲學，也探討音樂與電影。沒有網路的時期，人與人之間的相遇、交流，替年輕的靈魂帶來思想的衝擊與補給，對當時的阿舌來說充滿浪漫。

然而經營二十年也曾面臨財務困境，「墳場生意一度很不好，那時候還有賣吃的，最差一天只有八十塊，會有八十塊還是因爲menu打開來最便宜的選項叫做湯圓。」阿舌印象最深刻，當時有位台大研究生，每天上門就點一份湯圓，坐在柱子後面的位子上，寫一整晚的論文，「現在我還是很想知道他當時到底寫了什麼。」阿舌笑說。

二○○五年重新整修後，正式改名爲現今的「操場」（the Fucking Place），當時命名首要條件是要保留「墳場」其中一個字，才不會和原店名差太遠，「墳」實在難以發想，就保留了「場」字，在英文上也是一個好玩的命名，阿舌說沒有什麼特別的含意，「如果要硬拗，可能會說，對面國小有操場之類的」。

從巷口阿伯到國際名導，不只是音樂人的遊樂場

由於招牌上沒有寫明酒吧，從窗戶看進來又一片漆黑，真的就有六、七十歲的阿伯拄著拐杖走上來，靜靜坐著喝了一杯啤酒後，才終於忍不住詢問店員這裡在做些什麼？「後來他三不五時就會回來，我們也常帶他下樓梯，因為真的很老了，沒來時我們就很擔心。」然而實際上改名為操場後，這裡的客群年齡逐漸下降，開始以年輕人居多，阿舌開玩笑說著：「墳場時期我們生意不是很好，可能因為都是我們一群老人在消費。」

但操場至今仍是許多創作人的最愛，股東包括了張震嶽、張震等人，國內外音樂人也常在此聚集。

貼在窗上的兩幅巨型半透明影像，其實就是為了阻擋狗仔潛伏對街樓梯間的偷拍。店內牆上曾有羅大佑、李宗盛、德國電影名導文·溫德斯等人造訪留下的簽名，隨著牆壁重新粉刷覆蓋，這些歷史也填進了平房二樓的骨肉。

操場彷彿是一艘載滿各式音樂與酒品的海盜船，甲板上穿梭著形形色色裝扮各異的男女，然而不論是音樂人、設計師、帶著滑板的少年、刺青的模特兒，或身穿西裝的上班族，所有人都在這裡，等待即將延展的節奏，準時在通往音樂的不夜城靠岸，抵達內心渴望的歸屬。

嗨翻全台北的「華語金曲之夜」，在操場誕生

平常日子，操場播放的音樂基本上以搖滾樂為基礎，依每晚DJ的喜好衍生不同的音樂風格，從國外搖滾、Hip-hop、電子、國語歌曲到台語搖滾幾乎無所不包，各式各樣的音樂恣意流竄雙耳，也常有知名音樂人和DJ客串演出。

阿舌說年輕時在夜店、酒吧聽音樂，老闆可能為了維持一家店的格調，不允許DJ播放國語歌，更不用說播台語。「開始播放華語音樂，是操場最大的轉變」。店開門時大多播放外國歌曲，直到過了凌晨兩點，隨著每個人體內酒精乘載度愈趨飽和，酒酣耳熱之際，DJ也認為自己好像下班了，便開始放一些國語歌，沒想到氣氛非常好。阿舌發現了這個現象，決定在操場辦個活動，叫「華語金曲之夜」。

「華語金曲之夜的意義在於，我們相信自己從小接觸的歌也可以讓自己想要跳舞、感到快樂，不見得要西洋歌才好玩，你不懂英文可能還不知道別人在唱什麼，國語歌至少你都懂，也更熟悉。」而除了播放國語歌曲，台語、粵語歌也意外地極受大家歡迎。華語金曲之夜隔年開始移至華山Legacy舉辦，演變成每年千人同歡共舞的大型盛會，這股熱潮甚至蔓延到海外，連香港的朋友也開始舉辦類似的活動。

人與人的交流，就是操場的永恆光景

「這間酒吧可以生存二十年，原因很大部分也是房租從二十年前至今都沒有漲價，但房東什麼也不管就是了。」操場內，木頭屋頂悄悄洩漏建築歷經歲月的年紀，店內空間不大，常常幾個不認識的人就會坐在一起。音樂與人的面貌變化多端，每晚上演無數陌生的相遇，激發各式思想的衝擊。

隨著時代的演進，操場也準備迎向現實發展的挑戰，「我認為像這樣的店是台北缺乏的一種氣氛，問題是這裡未來可能面臨都更，雖然目前還沒有進行，但一定是遲早的事情。」二十幾年來，經歷上萬首歌曲來回播送，累積無數的交流與碰撞，「真

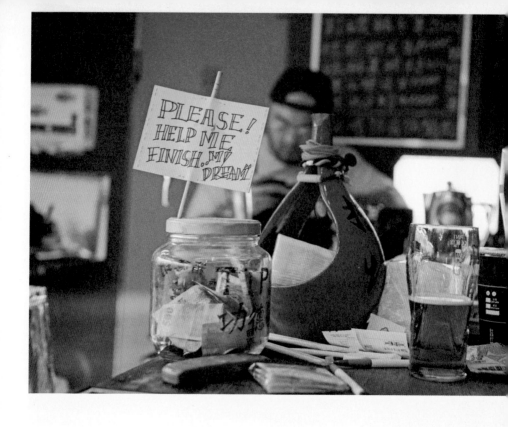

的要拆掉換一家，不知道還能不能保有這樣的味道，有時也和地緣有很大的關係，不過做一天是一天。」「但就算今天有再多資金，我也一定不會改造操場的一桌一椅，可能會請Radiohead來演出！」阿舌爽朗地大笑。

在迷離的燈火下，操場閃爍著愈發堅毅的魅力。此時店內正播放著Rhye的歌曲〈Open〉，歌詞唱著：「Stay open, Stay open, Stay open, I wanna make this plain.」吹彈可破的男音主唱，不斷撩撥著渴望歸屬的靈魂，儘管難以預知接下來無盡的夜晚將蔓延什麼樣的故事，操場在這獨特存在的片刻，已經化為所有人記憶中的永恆。（文／湯涵宇）

操場 ———— SINCE 1995

電 02-2703-9766
地 台北市大安區和平東路二段169號2樓
營 週一至週日21:00-04:00
休 無

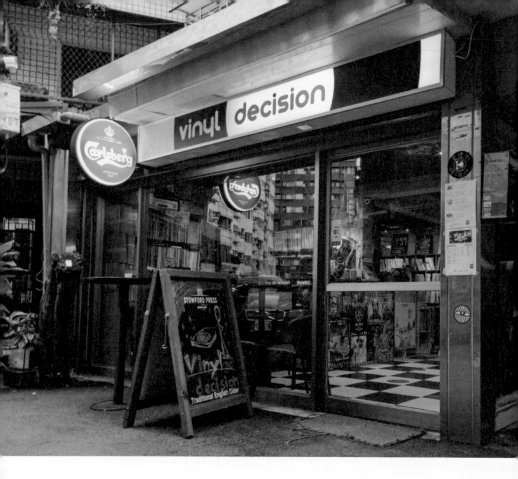

Vinyl Decision

巷弄裡
黑膠迷基地

傍晚遭遇驟雨，隱蔽的巷內只聞雨水猛烈擊打屋簷的波浪板，在晦暗天色中迴響出一片滂沱，本準備離去，此時也只能縮回沙發的一角。

然而在 Vinyl Decision，外頭冷雨愈猖狂，音響流淌的樂音愈是暖熱舒暢，來一杯 Calsberg，讓泡沫的冰

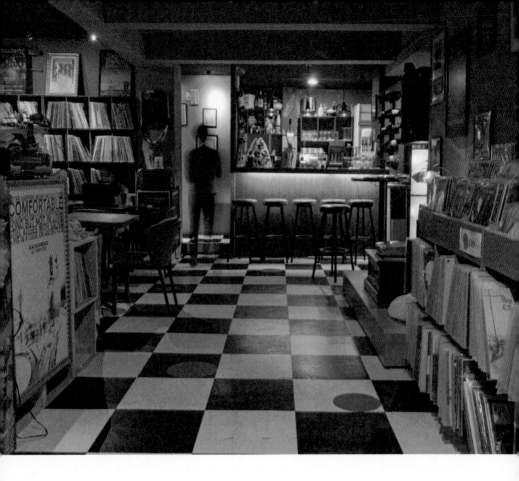

涼緩緩沁透唇舌，聽時間如唱針滑過溝槽的軌跡，以一九八○年代的放克節奏流暢地轉動⋯⋯

「比起西門町我更喜歡這兒，因為比較難找。」過去在紅樓不乏人潮，開業一年後，選擇搬遷至捷運六張犁站附近的靜謐小巷，英籍老闆 Mark 半開玩笑地說，如此一來人少了，卻也清閒許多。「不過主因還是店面空間無法容納我們倍增的唱片⋯從起家時的三千多張不斷成長，今天的 Vinyl Decision 已經有大約一萬兩千張黑膠唱片了。」

販售來自舊時光的黑膠，也提供唱盤保養

店裡的收藏絕大多數為一九五○到一九九○年代出產的二手黑膠

唱片，老闆透露，雖然近年在黑膠復興之下也引進極少數的新品，他還是偏愛老唱片。無論藍調、金屬、世界音樂，還是雷鬼、嘻哈、搖滾、迪斯可，各種時期、多樣類型的唱片都在架上分區羅列整齊。Vinyl Decision 的唱片絕大多數來自美國紐約，由老闆的合作夥伴協助採購，除此之外，Mark 也會定期親自到日本收購唱片。

「我們幾乎不賣新品。」店裡有九成以上為二手唱片，保存狀態卻都十分良好。Mark 堅持 Vinyl Decision 的黑膠收藏必須具有一定的稀少性和獨特性，也提供唱片保養、清洗等專業服務。甚至另經由網路商店吸引來自外國的黑膠愛好者慕名來訪：光是購買唱片的客人之中，就有三成買家來自東南亞和香港。

重金屬樂迷與西洋棋手相聚在這裡

「白天的時候，買唱片的人比較多，到傍晚才會開始有人來聽音樂。」唱片行結合酒吧的經營形式，

正是 Mark 最初的設定，「我希望人們在這裡可以找到同好，並能因此慢慢形成一個社群。」Mark 認為，像 Vinyl Decision 這樣開放的空間，能促進人們基於對音樂的熱愛進而展開對話。「我們每個月會安排一個週五當作『Heavy Metal Night』，由 DJ 朋友負責當晚的播放清單，邀請大家一起感受重金屬音樂的魅力。」

音樂之外，每週三在 Vinyl Decision 舉行的 Chess Night，也吸引各路高手前來對弈，之中更不乏職業棋手，據悉是某個西洋棋社團發起的定期活動。Mark 解釋道：「我自己不下棋的——老實說，我還真的不清楚這一切從何而起。但這樣似乎也挺好。」循著黑白方格的地磚走進座位區，倚牆矗立著高大的收納櫃，一頁頁的唱片成疊地填滿格子，如石磚牆一般砌成一座小小的碉堡將你包圍。安然置身其中，你這才恍然，原來自己始終踏在一桌偌大的西洋棋盤上，像是愛麗絲闖入紅心皇后的棋局，人們搖身化作一顆顆棋子，面面相覷之間，此時只消一曲搖擺的散拍音樂，彷彿就能墜入黑白電

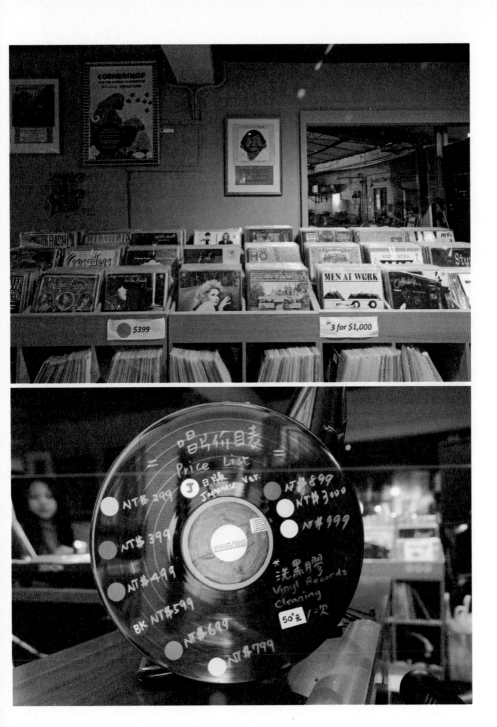

影，上演一齣荒誕而甜美的喜劇。

「你看，假設今天有位漂亮的小姐放了一張唱片，就可以名正言順地找她聊天呢！」老闆 Mark 俏皮地舉例。比起自顧自地放音樂，他更享受待在吧台後方，一邊觀察人們聆聽音樂的模樣。「你不禁會去猜想：爲什麼他會挑這張唱片呢？這背後是不是有什麼故事？」事實上，並非每位來到 Vinyl Decision 的客人都會選播音樂，也許更多時候，樂趣來自透過音樂窺探無數張陌生臉龐之下的心有靈犀。當然，Mark 補充道：「站在吧台檯還可以隨時爲自己斟酒、好好喝上幾杯。」畢竟，當初決意開設 Vinyl Decision，便是爲了能暫時逃離所謂的「生活」。

聽陌生人放歌，揣想他／她的故事

「我有四個小孩——你懂的。」

身兼「Alleycat's」披薩連鎖店的老闆，工作和家庭之外，能夠得閒待在 Vinyl Decision，是解脫，也是 Mark 真正能夠做回自己的時候。「我幾乎不去其他地方聽音樂，一方面是因為沒時間，另一方面則是因為，我想聽的音樂都在這裡了。」或許是出於資深樂迷的自信，Mark 心目中的 Vinyl Decision 從來不需要大張旗鼓地宣傳，自然就可以聚集熱愛分享與交流的同好。令 Mark 驚艷的是，來店裡聽歌除了外籍人士亦不乏台灣青年，許多年紀輕輕就對音樂有精闢見解。

「我認為，音樂是個很好的 Leveller（校平器）——無論你是誰，在音

131

樂之前，大家都是站在同一個水平上的。」Mark 樂於和人們聊音樂，更期待能從中學習、獲得驚喜。

「我傾向於挖掘那些具有『挑戰性』的音樂，我從沒聽過、難以理解的，甚至是會驚嚇到我的，總是格外吸引人。」比方說，他早些時日對爵士樂的接觸後則漸漸將爵士名盤納入收藏版圖，「我想我喜歡能帶給我刺激和新鮮感的東西。」對 Mark 來說，比起自己勉力地往未知探索，在他人誘引之下的墜落似乎更為驚險、俐落，在唱盤更替之間，用一雙耳朵迎接無數靈魂的碰撞與交錯，像愛麗絲跟著兔子跌落通往異時空的樹洞，每次聽陌生人放音樂都像跟著作一場夢。

在分身乏術的庸擾日常裡，近乎任

性地以音樂築一座小小的城，與其說是為守護對自己的忠誠，不如說是在絕對的現實下，義無反顧地投奔浪漫的「Final Decision（音近 Vinyl Decision）」。（文／李玲甄）

Vinyl Decision ──────── SINCE 2014

電 02-8732-9969
地 台北市信義區崇德街38巷6號
營 週一至週日 12:00-23:00
休 無
HP http://www.vinyldecision.com/

Set 4.

Live House

早在錄音工業誕生之前，音樂的生命就活在現場舞台上。即使二十一世紀數位革命之後，現場表演，仍是音樂最動人的展現形式。此刻在台北繽紛熱鬧的「Live House」或「音樂展演空間」，其實是一九九○年代才正式出現的場所。在此之前，由於戒嚴對各種自由的限制，只有叛逆色彩較淡的「校園民歌」，得以在流行一時的「民歌西餐廳」演出。

直到人稱「樂吧教父」的凌威，在九○年代初期積極邀請國外樂師駐點表演，帶進新型態的Live Pub，音樂展演與多元聆聽，終於在台北邁開大步。從翻唱西洋金曲到「唱自己的搖滾」，崛起的現場表演酒吧孕育著叱吒風雲的巨星，比如伍佰與China Blue，在「息壤」和「Live Agogo」寫下一次又一次的爆棚傳奇。至於從「女巫店」出發的陳綺貞、張懸、蘇打綠青峰等，至今都還會回到這個起點表演。

更多新興的Live音樂場所如雨後春筍般出現，「人狗螞蟻」、「Scum」、「Vibe」、「地下社會」、「聖界」等等，各有一頁硬蕊（hardcore）

反骨歷史，書寫者則是從地下樂團逐漸正名為獨立樂團的各路搖滾人馬。此外，「Blue Note」和「Brown Sugar」，則在這座灰撲撲的都市叢林裡，奏唱出藍色的黑人爵士靈魂。

儘管為政者一直不太懂獨立音樂展演的正面價值（「八大行業」的污名如影隨行），警察取締甚至逼迫關店的粗暴從未停過，但就像《侏羅紀公園》裡的經典台詞：「生命自有出路」，Live表演總是春風吹又生，成為城市裡無法忽視的聲音風景。

危機亦轉機，「地下社會」被迫閉店所衍生的抗爭，團結了另翼文化社群，也促成「音樂展演空間」的官方認證（儘管無法徹底解套的法令問題仍存，尚待中央與地方政府合力解決）。晚近十多年，「河岸留言」、「The Wall」、「Legacy」相繼誕生、引領潮流，成為首都Live House黃金三角。如今，台北作為華語音樂現場表演的重鎮，Live House無論在經營模式、音樂類型或社群認同上，都持續奮力展示著，百花齊放的新氣象。（文/李明璁）

小地方展演空間

星聚在

孤相所

熱血

「我們希望能為這個城市發聲，並且讓來這裡的人們找到彼此！」

留著一頭率性的中長髮、帶著大大的黑框眼鏡，笑起來開朗純真的模樣，彷彿不曾接觸過現實社會的煩憂，這是小地方的老闆——長毛老

師，從十七歲開始玩樂團，二十一歲時已是音樂界知名的鼓手，回頭猛然一瞥，驚覺台灣樂團的教育學習環境及表演空間居然毫無進展，甚至被主流音樂所壓迫，一心投入樂團培育的工作，創立阿帕音樂工作室，致力於凝聚樂團所需的創作特質、音樂性與態度，並於二〇一五年開設了小地方展演空間。

「我們發現來到這裡的人就像落入凡間的孤星，很多都是一個人買票入場！」經過長毛老師的多年觀察，發現喜歡音樂的人有一種特色——周邊的朋友很少，總是群體裡的百分之二到百分之三，身旁的親友、同事，都和他不太一樣，處於現實生活裡較為特殊與孤立的人是常態現象，於是希望來到小地方

139

的人們，有機會在這裡找到彼此。

「平常的生活中他們幾乎找不到可以一起聽歌的人，在小地方卻有機會聚在一塊。」步入小地方展演空間的大門後，沿著圓弧彎折的樓梯向下走，一步一步，彷彿愈來愈靠近另一個世界，在這裡你不用擔心任何人的眼光，只消盡情跟隨音樂的起伏。

迷離的燈光灑下，透過白色的乾冰飄散成波浪的幅度，樂團踩著俐落的腳步直直走上舞台，小地方的特色就是這樣，天花板低低的、舞台更低，所以表演者與觀眾的距離幾乎是零，滿場的時候舞台彷彿被全數包圍了起來。

旋律一下的剎那，像是瞬間穿出了另一個世界，所有人被帶離現實的外緣，繁華社會中的紛紛擾擾都離這裡很遙遠，鼓聲節奏衝擊著心臟，地板隱隱震

動起來，頻率中彷彿藏著無形的引力，將在場的所有人都牽連起來，爲相同的重低音踏起步、點著頭，沉浸樂手聲嘶力竭的歌聲當中。

「在這裡人們會感到歸屬感，只是離開走去樓上的便利商店，彷彿他又回到現實，所以音樂節、音樂教室、表演場地都有它存在的一個責任，不然這些人很難相遇。」

跳脫表演框架，拉近樂團與聽者距離

被問起創立小地方以來印象最深刻的事，長毛老師熱情地說：「小地方的舞台其實是可以移動的，目前還沒有一個演出場地可以這樣玩！」去年聖誕節的企劃表演將舞台站板拆開，分散至表演空間的四個角落，將觀眾聚集至中央包圍起來，並特別租借環繞式音響，確保每個位子都能達到完美的立體音

效，「那天的表演非常有趣，你會發現鼓手前面圍繞著一群鼓手，電吉他手被一群電吉他手環繞。」不論是樂手或是觀眾，都是第一次這麼近距離的接近彼此，一同沉浸演出。

此外，小地方背後組織專門的企劃團隊，經過細心的規劃與包裝，以不同的主題推出表演，如「南國，南國」系列，特別邀請來自南部的樂團上來台北演出，「南部樂團很有趣，他們相較台北樂團來說少很多，認真的卻很有實力，不過缺乏許多機會。」在台灣有三分之二的表演是由場所去企劃與邀請，許多樂團不知道如何去舉辦一場演出，「我們應該是台北最認真做企劃的店家了！」

142

回收木一點一點拼湊出溫暖空間

「我很喜歡木頭，也很喜歡回收，所以小地方最有特色的一點是，你所有看到的木頭絕對百分之百都是回收回來的。」小地方以大大小小的木頭元素，拼湊出一個無與倫比的空間，舞台上的棧板曾是棄置的舊木頭，牆壁上所有的木條是蓋房子所使用的板模。

「當時那些木頭被拆下來後丟置一旁，上頭布滿了水泥、塵土與髒污，我們買回來回收再利用，一塊一塊將上面的雜質磨掉，再一一釘上去。」儘管位於地下室的空間，小地方卻毫無沉悶、冰冷的氛圍，反而流露溫暖舒適的感受，表演類型傾向帶有獨立音樂色彩的清新創作人，人較少時，大家像是回到家

143

中，一起靜靜坐在地上大合唱，度過一期一會的表演時光。

此外，由音樂工作室和錄音室起家的長毛老師對音響設備的選擇與聲音呈現是特別講究，「台灣的樂手很專業，不論台下有幾個人，都會當作是音樂節在唱！所以我們設定將小地方塑造成就算沒有客人，樂團也能在表演時盡情唱歌。」經過長期研究，許多表演場地在人數沒有達到一定程度時會產生極大的殘響與回音，兩種雜音一同作用，會有大聲的轟轟轟轟、嗡嗡嗡嗡、咚咚咚的聲響，現場音質都會變成亂哄哄的。

空間場域看似方正的小地方，其實背後藏了三個的低頻陷阱（是專門用來吸收特定低頻駐波的一種吸音

結構），低音會穿過牆，被困在低音陷阱裡，聲音出來的時候非常乾淨，很像在家裡聽音響的感受，甚至在主唱大聲嘶吼時，音質仍飽滿圓潤，如溫和的泉水滑過雙耳。

「一定要有足夠的人數把它當興趣，才有可能形成文化。」

八〇年代末期台灣解嚴後，當時「獨立音樂」這個詞還未出現，曾被壓抑的思想、情感，一瞬間迸發開來，紙上的開放永遠跟不上現實泉湧而出的激情創意，所有在電視台、報章雜誌裡看不到的東西就被冠上「地下」兩字，地下樂團、地下電台、地下舞廳、地下刊物。

從地下躍升至地上，伴隨數位時代的演進，獨立音樂有了更好的發展

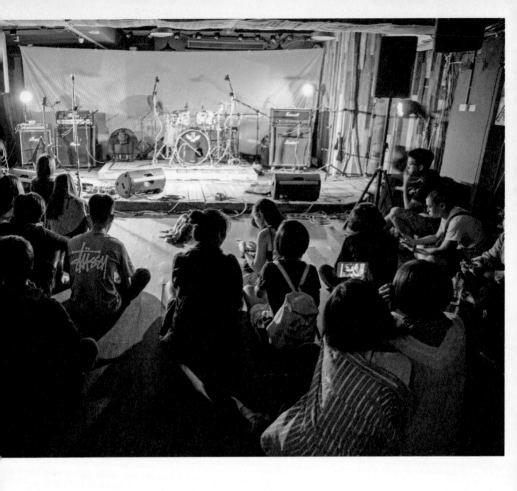

條件，「然而在這三年之間，台灣
樂團產生巨大轉變，玩樂團的風氣
在十三至十七歲的年輕世代漸漸衰
退。」流行電子樂如風生水起，全
世界玩樂團的文化似有瓶頸之困，
歐洲幾乎被電子樂佔領，只剩少數
東南亞國家保有熱血的樂團文化。

「只要有十個樂團聚集在一起，就
能形成一個音樂聚落，這個聚落不
但能養活彼此的音樂作品，同時也
能養活音樂表演者與許多表演場
地。」長毛老師緩緩道來，在音樂
圈內許多人喜歡做音樂，他們不在
意紅不紅、會不會賺錢，生命中只
有音樂當朋友，不太懂得怎麼交朋
友，許多好的歌曲，也不知道從何
發表演出，

「在東京像小地方這樣規模小的音

148

小地方展演空間 ———— SINCE 2015

電 02-2327-8658
地 台北市中正區杭州南路一段147號
營 週一至週日11:00-20:00
休 無
HP http;//apabookings.wixsite.com/apa-mini

樂空間，隨處就有五百至一千家，台北缺少這樣的小型場地，我們必須為城市發聲！」小地方成為彼此的橋樑，期望將共同價值的人聚在一起，串起樂團與樂團間的連結，同時為時代演變中逐漸埋沒的文化重新畫上色彩。（文／湯涵宇）

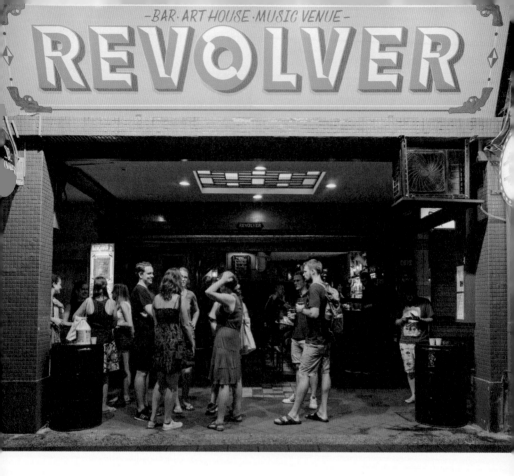

Revolver

若只能用一句話描述這裡，那會是什麼？「好玩、好喝！」是獨立樂團主唱老盧的答案，聽起來似乎有些太直率，卻道出人們對Revolver的印象，精準而簡白。

但或許，飲酒貪歡之下，不迎合世

兩廳院隔街
搖滾躁動

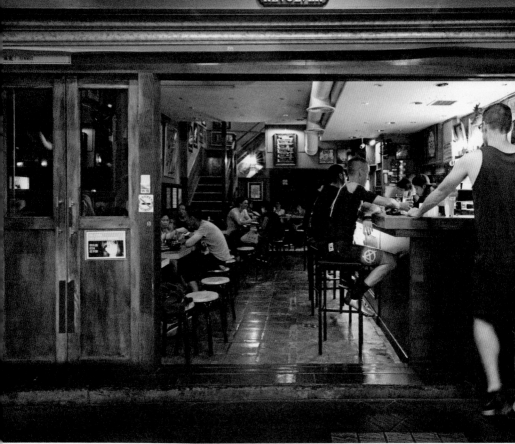

俗價值的反骨和叛逆，才是核心。

「No Coldplay」

一樓是酒吧，二樓是 Live House，Revolver 是立於地表之上的「地下」音樂基地。首次造訪 Revolver，也許會吃驚於那兒所聚集的人潮。無論是平日晚上還是狂歡週末夜，自中正紀念堂三號出口步步趨近，路途中遠遠地就能看見多到漫出來的酒客佔領人行道外的戶外座位區，模糊的交談聲也逐漸明亮起來，簡直要比附近滿座的熱炒店還要熱鬧。猛一看，過街就是嚴肅拘謹的兩廳院與中正廟，Revolver卻毫不在乎似地顧自喧囂。

那晚與我並肩坐在吧台暢談的阿丹，本身是玩硬蕊（Hardcore）的

151

樂手，在 Revolver 的 Live House 負責節目策劃已經兩年多。才過用餐時間的酒吧已擠滿人客，各國腔調的英文與中文混著另類搖滾與舞曲，蹦跳地在耳畔紛雜交錯，眼前所見卻是吧台手俐落冷靜地穿梭在 Happy Hour 的歡鬧人群中，儼然是種微妙的抽離。

攤開桌邊的節目單，幾乎天天都有 Live，表列盡是龐克、金屬、另類搖滾等樂團。阿丹說，Revolver 約有六成的演出是由表演者方面主動聯繫洽談，遇到音樂祭的時候，更不乏國外獨立樂團來此巡演。聽著，我不禁將視線停駐在吧台後方牆面上，那顆有些突兀的鹿頭標本，以及冷冷寫著「No Coldplay」的標語——嘲諷似的，卻很是認真。

青年文化的實驗場

Revolver 的兩位創辦人分別由Punk Rocker 與藝術家組成。因緣際會之下，原本在教英文的兩人邂逅了位在羅斯福路和愛國東路交叉口的店面，便決定將此作為結合獨立音樂與酒吧的複合空間。也因為有一位善於繪畫的老闆，店裡牆面布滿的畫作之中，許多出自他的畫筆，週一晚上甚至將二樓場地作為繪畫派對使用。在跨界實驗性的展演活動以外，Revolver 也致力於豐富音樂的異質性：除了週末跨午夜的電子樂派對，亦曾與嘻哈團體合作，舉行 Rap Battle，誠如阿丹所言，彷彿一切最邊緣、最酷的，都匯聚在此。

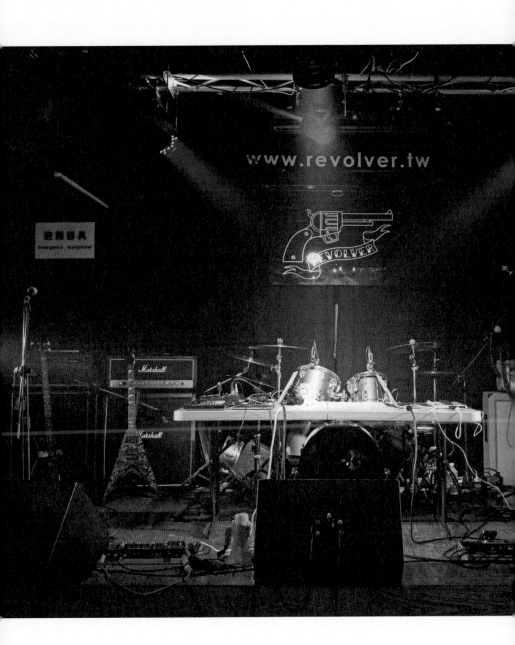

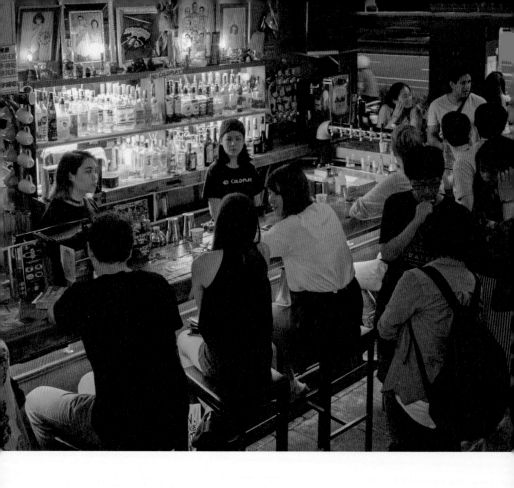

環顧酒吧，店內座位不過僅容三十人左右，但少了門掩護的半開放式空間，不只使得視覺上更顯寬敞，客人隨時都能自由出入更形成一幅流動的盎然情景。特別是有演出的夜，伴隨 Live House 的門一開一閉，二樓的音樂也猛然閃現又倏地勇退，同時，透過天花板傳來的震動，坐在酒吧裡便能感受到樓上的狂躁熱烈。而每逢 setting 之間的休息時間，觀眾自店深處流竄而出，表演開始時又被召喚回來，若是從店面外頭看 Revolver 的攢動群眾，整棟房便像是活過來一般吞吐著人流──我轉而望向那鹿頭標本漆黑的眼，恍惚間竟感覺牠也正閃動目光斜睨著我。回過神，透過鏡子定睛注視來往的眾多陌生面孔，其中少不了稚氣的臉龐。阿丹表示，為能讓音樂文化向下扎根，他傾向將

小空間裡與眾人一起吶喊跳動

結束與阿丹的訪談，獨自待在吧台邊小酌消遣。九點一到，向來安靜的店員突然提高音量宣布：「樓上的表演開始了！」手背上早押好左輪手槍圖樣的入場印章，我看了看時間，決定悠哉坐等半小時後正式開場。

這時，眼角餘光闖入一位年輕男子，興匆匆地向吧台要了杯酒。在等待的幾秒鐘裡，他隨口打了招呼，問我等下是否要上樓看表演。

每週三、週四的演出機會安排給資歷尚淺的新團，不僅如此，Revolver 也讓學生以更優惠的價錢入場觀賞表演，「只要是（對文化）有幫助的，我們都會盡力去做。」

接過酒水，他丟下一句：「待會見囉！」我才知道，原來這位人稱老盧的男子，是當晚演出的三個樂團主唱之一。

「來 Revolver 好幾次，覺得這裡比較特別的地方大概是小小的空間但卻很舒適、酒吧結合表演空間，也對獨立樂團很友善。」老盧說。

最多容納約一百二十人左右，今年才升級了音響設備、架高舞台的 Revolver，場地不大卻不至於感到壓迫，挑高的空間則消彌了窒息感。水晶球在頭頂閃爍，盒子一樣方正精巧的格局裡，觀眾忘情隨節奏擺動肢體，即便在距離舞台最遠的角落也能清楚看見舞台上樂手投入的表情。作為當晚的開場團，老盧早早就唱完，台上演出賣力，下了台也得盡興，見他點了酒之後又接過一杯 Shot。我想起有一回在 Revolver 見著一位日本樂手在演出後拿著酒杯、扯開嗓門到處敬酒的景象，一方面有感此處酒水價格之親民，一方面則忍不住認同起阿丹所說的話：「來這裡的樂手，真的都很會喝。」

酒吧也可以是DJ台

雖然主要的演出空間是在二樓，Revolver 吧台播放的音樂也全是由老闆和店內夥伴精心挑選，每隔週三更有DJ在酒吧主持黑膠之夜，純聽音樂以外，也歡迎樂迷自行攜帶唱片來此分享。即便店裡播放的音樂從不停歇，偶爾也有人圍成一桌刷著吉他唱歌，空氣中碰撞的各種樂音和聲響卻異常和諧地湊合在一塊兒，在這酒氣繚繞的迷濛之間，就算睏著臉加入高歌，好像也是再自然不過的事情。

二〇一〇年開業以來培養出穩定的客群，Revolver 所有顧客中，約兩成單純為 Live 而來，其餘近八成都在酒吧流連。但無論是與朋友相約喝酒談心，還是漠然獨坐在吧台看人來人往，你總能在這兼容百態

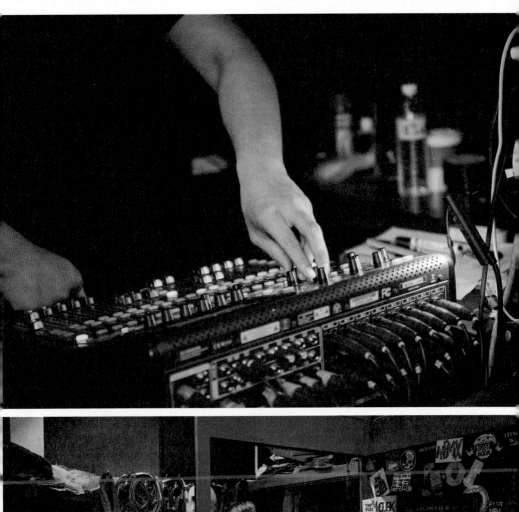

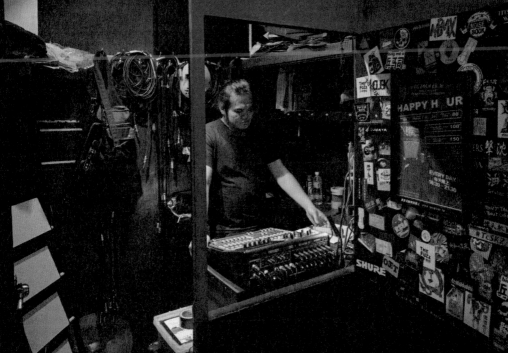

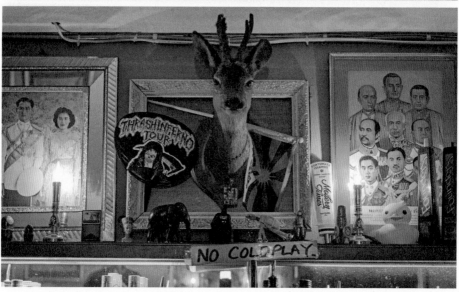

Revolver Bar ———— SINCE 2010

電 02-3393-1678
地 台北市中正區羅斯福路一段1-1號
營 週五至週六 18:30-04:00，週日18:30-01:00
休 無
HP http;//www.revolver.tw

的空間裡尋得最自在的姿態。

再說，酒吧裡播的音樂，也不是一般人就能認得出來，即便只是來這裡耍孤僻，仍是酷到不行。（文／李玲甄）

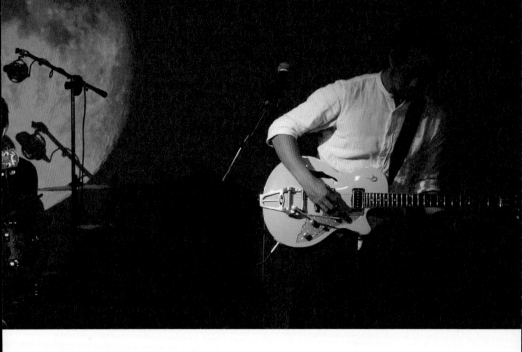

台北 月見ル君想フ 與 sou-ko 倉庫

共此一時
月下之歌

想聲清什麼了。一輪明月之下，隨
這樣致密有限的時光裡，你顯然不
宙，可宇宙本應寂然無聲啊。而
你推向更無垠的深邃裡。大概是宇
得模稜兩可，耳際的音樂一波波把
你賴以為豪的精確視力與空間感變
幽微若水般湧上、吞沒，一瞬之間

160

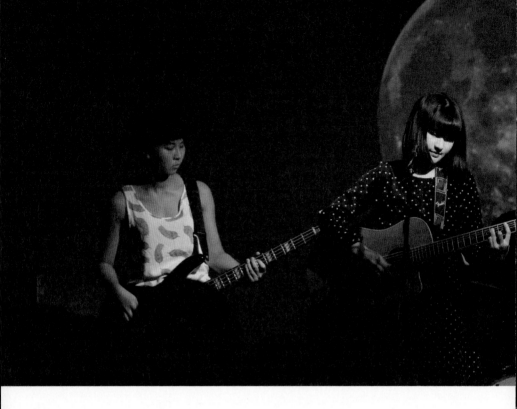

著乾脆的Fingerstyle 響起，共時的片刻也就像一輩子。

日系搖滾的南印度咖哩專賣店

穿過明亮的一樓座位區，你下意識地掏出手機核對海報上的演出資訊，關於名為「倉庫」的B1展演空間，你所知甚少，注意力卻早已被南印度咖哩的香料味給推散。你曾聽老闆寺尾先生提起對咖哩的講究。比起台灣流行以肉為主的北印度咖哩，南印度加入大量蔬菜的做法，有著更為清朗溫柔的口感，一如記憶中日本電影裡療癒一切的食堂料理，你暗自將它歸入藍色星期一的救贖。

開場前，你從店裡滿櫃好看的精釀啤酒裡揀出一瓶，三步併作兩步地

向地下室走去。

「來看斑斑和青山市子的演出，請在這邊蓋手章喔。」一個長相清秀的女生熟練地引導進場。就像所有走訪過的展演現場，低明度之中你仔細地確認路線上的障礙物。越過三四個安於現狀的叨絮陌生人，跨過放置在地上皺成一團的軟質地包包，「請問這裡有人坐嗎？」折騰一番才終於選定一個角落安身。但說起來，比起小巨蛋裡那可有可無的對號入座，你反倒享受這時勞師動眾的大風吹遊戲。

攤開「台北 月見ル君想フ」的節目單，一日一台的表演形式，是這裡的拿手好戲。在餐廳之外，專注於台日合作計畫的「浪漫的工作室」團隊於焉誕生。音樂超越語言，表演者從共鳴、傾聽中收集彼此的弦外之音，群眾則能從熟悉的台灣樂手出發，連結起異地的旋律，在這裡，曲風和表演形式才決定彼此是不是同類。「浪漫的」組合起俏皮的斑斑與溫柔準確的青山市子、清朗的古川麥三重奏與細緻地進行著生活革命的「DSPS」樂團，寺尾先生以

充滿日文腔的中文慢慢地說：「台灣人的音樂，對日本聽眾來說是很特別的。」特別是吸納了本土元素的類型，愈「野」愈迷人，某方面正補足了共演時日本歌手相對節制、冷色調的象限。

「浪漫的工作室」更大膽地把現場演出推進街坊，以「台北 月見ル君想フ」餐廳為中心，選定自日治時期便有許多日本人定居，日式風味濃著的潮州街周邊辦起音樂節，搭起你聽過的、還沒聽過的台日獨立音樂表演者，從像是日式小品電影的「原田茶飯事」到誰都會隨口哼一句「接不接受」的河仁傑。他們打趣地說：「整條潮州街都是我的音樂節。」慢慢地、溫柔地開展音樂友好運動。

有月亮的地方，就會有故事吧

木吉他的前奏一如夜幕之下的淡色月光，你想起寺尾先生朗朗地說：「現場表演裡感受到的一切都更像真的。」不免笑起來，但也確有共鳴。台上，日台樂手共演的此時，是如此異中求同地懷抱著真心

誠意。觀眾席間，更演示著錯落的風情萬種。譬如兩點鐘方向的男女，盡管情人雅座式的竊竊私語。

可你總能在手機震動的瞬間、酒瓶碰巧撞上的那響，洞悉熟稔之前發酵中的細小情愫和謹慎介意，表現於特意騰出的置物距離、恰如其分的說話時機，以及格外柔軟中聽的語氣。

在日月不現的所在，聲音也浩大不起來，而沒有歌，哪裡有希望，「所以光和音樂，在生命裡都是很重要的。」就像寺尾先生如是提起。「有月亮的地方，就會有故事吧」，它自始至終的見證、陪伴，憑藉同一方月光，想念因此得到救贖。你望著舞台前投影出的偌大滿月，不來不去，這樣優雅溫柔，飽含生氣。懸在天花板上的Disco球反

關於偶然，沒有復刻版

幽暗之中，動靜之間，台上的景色似是永恆凝結的經典封面，空氣裡的迴響卻放肆的舞起，姿態柔軟而穿透無形；就是再難辨識的調子和日文歌詞，也怦然心動。你錯覺身體輕得要飛起來，直至上升到宇宙的中心。在那裡，天涯之人於是能在升起的明月之下共此一時，心照不宣。人們彷彿忘卻了城市裡原子

射後，在牆上流動著眩暈的光點則像星子一般，規律有常的與月下歌者通透靈動的聲音一同流轉。「有故事有思念」，一定就有人為他歌唱」，這個時刻你才總算明白，從起始的東京南青山本店出發，「月見ル君想フ（望月思君）」便始終關乎愛，在乎情和意念。

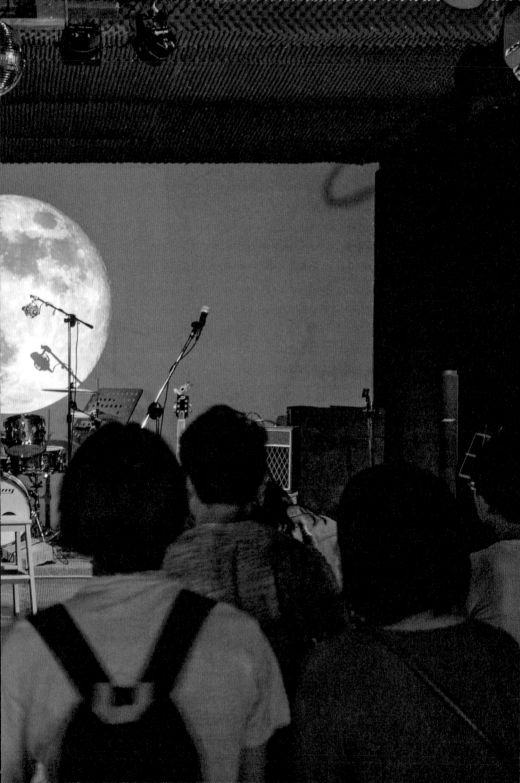

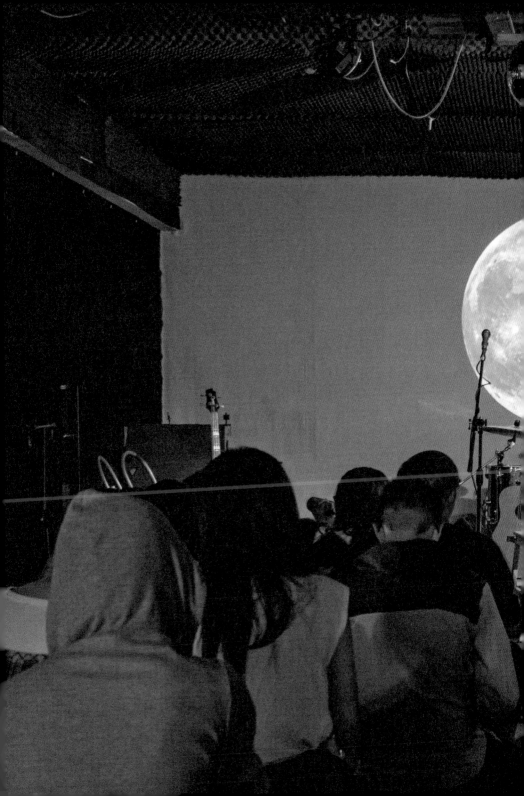

可複製、取代的共享當下的經歷。

貼著耳的囈語是詩和光陰的註腳；搖晃身子時被拖著走的塑膠椅所發出的彆扭怪聲，以及不小心碰在一起的清脆玻璃瓶，則一瞬間讓中、高音部變得充實，一切瑣碎之聲都是場域裡的配器交響，超脫漫不經心的日常而成為演出無可再現的本體質地，節制並且有力，隨機卻也必要。

像是張大嘴，吃下一大口咖哩那般簡單

一直到了很後面你才弄懂，音樂和咖啡，或者之間的關係。就像寺尾先生提醒著的，所有事都是如此啊，「能感到自然和快樂才是最重要的」。從東京南青山出發到達異國北地，「台北 月見ル君想フ」跳過客套的對應，複雜的調和，僅僅是讓聽音樂像是張大嘴「啊——」的吃下一大口咖哩，不界定每一口的均勻比例，或是任何性格使然的食用順序，而能純粹任性地霸佔有限時光裡的整體快樂，「那就是最好的享受了吧。」

生存於你的台北，那百無聊賴的尋常仍一如既往，如「強迫女孩」絕望地唱著的所謂〈沒有龐克的城市〉同樣迷惘。但寺尾先生說，關於這裡的一切，他更常想起洪申豪的歌，那儘管名為〈you & me & nothing new〉，卻唱盡不服與執拗，坦率而紛陳的所在。

回家的路上，同一片夜幕下，「只要有月亮就會好好的吧」，不明就裡的你也突然如是想，似是無論如何疲軟，終將有一方月光能穿過摩天大廈照向你，治癒你，然後只消一首簡單的抒情歌曲，一盤熱得冒煙的咖哩飯，便能將一切撫平，讓日子好好過下去。（文／許慈恩）

台北 月見ル君想フ ——— SINCE 2014

電 02-2391-0299
地 台北市大安區潮州街102號
營 週一至週四　11:30- 15:00／18:00-22:00
　　週五至週六　11:30-15:00／18:00-23:00
　　週日　　　　11:30-15:00
休 無
HP www.moonromantic.tw

Sappho Live Jazz

樂手與舞者
即興之家

「去了別的地方，還是覺得這裡最舒服！」阿梁一貫爽朗地咯咯笑著，眼睛瞇成兩道月彎──她是梁月我，Sappho Live Jazz 的負責人。

紐約音樂場所的啟示：融入日常

頭戴一頂藤編帽，一雙會笑的眼閃
爍著熱情，在美國長大、費城藝術
學院出身的阿梁，聽她說話、聽她
笑、聽她談到前半生在紐約的音樂
與生活，你能夠明白 Sappho 那開放
包容的性格源自何處。

在八〇年代的紐約，阿梁與爵士樂
結下不解之緣，許多當代爵士音樂
巨擘常駐此城，「從 Miles Davis、
Sonny Rollins 到 Tony Williams 等，
花個十至十五塊美金就可以欣賞他
們的演出。」一個城市的刺激與養
分，其實很大部分地來自當地音樂
場景的無限可能。在衝擊不斷的都
會生活裡，音樂是緊湊篇章的休止
符。夜晚到音樂場所欣賞演出、小
酌談天，是稀鬆平常的事，更是大

都會生活的必需。「在台灣，很多人覺得聽音樂就是要去演唱會、音樂會，享受音樂必須是一件特別的事；可是其實，音樂應該是很生活化的。」阿梁說道。

而一個能夠融入日常的音樂場所，也意味著它不能只是表演場域，更必須是讓音樂愛好者結識彼此、自在聚合的空間。「我不想要這裡是大家看完表演就走的地方，而是可以留下來跟樂手、跟店裡的其他人聊天，認識同樣喜歡音樂的好朋友！」阿梁想起以前在紐約的時候，「平常都會看到音樂家坐在路邊，就可以跟他們打招呼說：『Hey, I like your music!』」

望讓台北有個可以「聽好音樂卻不嚴肅」的地方。

每週六天 Live，兩場即興 Jam Session

阿梁剛回到台灣的那幾年，爵士音樂文化尚未生根，不只缺乏國內樂手，欣賞爵士樂的人也不多，經營爵士樂吧聽來就是個瘋狂的念頭。「剛開始很辛苦，因為沒有人。」阿梁笑著說。後來恰逢第一批出國深造的新銳音樂家歸國，Sappho 成了這些年輕人磨練、交流的舞台。Sappho 耕耘多年後，如今已是國內外樂迷間口耳相傳的絕佳 Live 音樂酒吧，更是目前全台灣少見每週六天都有 Live 節目的主題音樂場所。

以台北重要爵士樂場所聞名的 Sappho，精彩的不只是爵士樂表演。二〇〇五年展店至今，阿梁一手包辦所有表演節目安排——最初專注在純爵士樂，到後來加入藍調、拉丁、跨界民族音樂等，從節目表即可看出 Sappho 與負責人的兼容性格。說到底，阿梁擔任 Sappho 負責人以來從未改變的想法，就是希

在一週六天的 Live 表演中，其中兩晚固定開放讓各路樂手登記上台即興演奏。例如週二夜的 Jam Session，以及週日的 Blues Jam Party。「其實本來是沒有禮拜天 Blues Jam 的，」阿梁解釋，參加週二 Jam Session 的絕大多數都以爵士樂手居多，擅長演奏藍調音樂的朋友有時難以融入，上台的機會也較

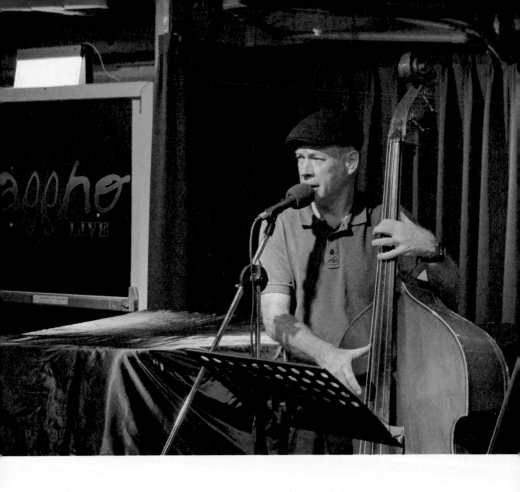

少。觀察到樂手之間微妙的張力和想要盡情的欲望，「今年開始把禮拜天晚上當作 Blues Jam，讓他們可以盡興地玩！」

Jam Session 當晚不收入場費，開放出一個更自由的空間，讓音樂表演者輕鬆自在地來 Sappho 玩音樂、切磋樂技，台下的人們也可以更沒有壓力地參與。

舞者、樂手、城市游牧者的波希米亞之家

「Sappho is the home of music.」來自阿根廷、目前定居台灣的音樂家 Musa 在表演空檔熱情地說。跑遍台灣各個音樂空間，營業到清晨三點的 Sappho 總是溫柔迎接所有深夜城市游牧者，這裡讓 Musa 想起歐洲

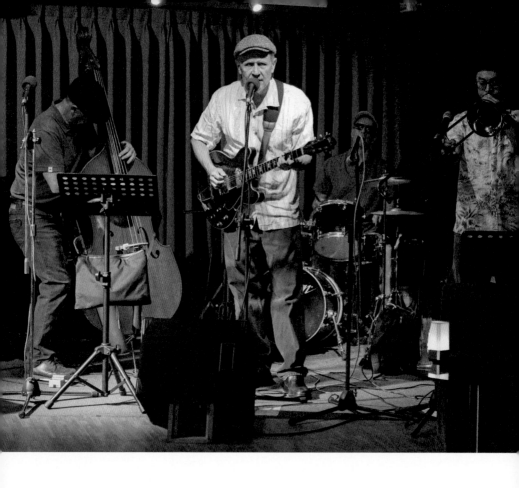

那些擁有真正波希米亞性格的 Live Bar。你可見到爵士樂手攜家帶眷地來此放鬆、玩音樂、在其他地方演出完相約來此「續攤」。在 Musa 記憶所及，曾有位黑人常在每週某個固定時間來這，和著 Live 音樂的抑揚朗誦吟唱詩作。

幾年下來，Sappho 的自由和包容已凝聚了一個開放的樂手社群，人們可以自在地互動、交流，切磋技藝、認識新朋友。阿梁也總是把空間和時間交給他們恣意發揮，像個媽媽一樣，因此成了樂手口中的「Mommy」。

不僅爵士樂手鍾情於此，Sappho 的無拘無束也吸引 Swing、Tiptap、Blues 等舞者加入 Jam Session 的現場演出。採訪這天，踢踏舞者踩著

清脆的舞步，與樂聲共譜只有在 Sappho 才見得到的風景。有意思的是，Sappho 的幾位投資人也和朋友組成樂團「The Flat Fives」，專演奏 Blues 和 Swing 曲風的音樂，「每次他們來這邊表演，都會有外面舞蹈社團一大群人跟來，因爲他們的音樂和舞蹈最能夠互相配合。」

再訪 Sappho 的某一夜，正巧是 The Flat Fives 的場子，靠近舞台的空間化身舞池，舞者搖曳穿梭，觀衆在席間也隨樂曲的節奏律動。交雜衆多外籍顧客以異國語言交談的紛雜人聲，位在靜謐巷內的地下空間彷彿穿越時空、搖身一變成爲美國搖擺年代的舞廳，歡騰熱絡。

Sappho 的包容性不只表現在音樂上，更延伸到客群的多元和異質性。Musa 觀察，多數音樂場所擁有固有音樂風格和類型，因此聚集特定族群、特性相同的樂迷。但在 Sappho，你可能會遇見來自世界各地，跨越膚色、種族、國籍、年齡與性傾向的人們，全因音樂而共聚一堂。無論你愛的是狂躁的咆

「希望像我這樣的老人家也可以多出門聽 Live」

勃還是冷調的酷派，期待老派表演還是前所未見的音樂演出新型態，你知道總有這樣一個角落讓你可以盡情幻想，而一切瘋狂想法都可能在此孵化。

從台北市第一個現場爵士樂吧「Blue Note」成立至今已逾四十年，爵士樂對台北人來說，似乎仍是外來文化。「有時候會覺得滿孤單的，」阿梁說，許多住在台北的同輩友人都寧願待在家聽唱片，也不願到酒吧聽音樂，「（他們）覺得那在台灣都是年輕人去的，不像在美國是不分老少、闔家光臨的地方。」因此談到對未來的期待時，阿梁笑說：「希望像我這樣的老人家可以多一點！」畢竟過去的觀念裡，酒吧、Live House等音樂空間，經常被熟齡者歸類爲夜店等聲色場所而駐足不前。

另一方面，即使已經邁入開業第十一個年頭，Sappho 與許多音樂空間一樣，努力維持演出節目的高水平之外，也得兼顧餐飲服務的品質。「有些客

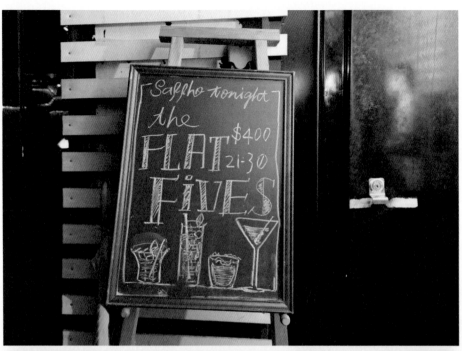

人本來不聽爵士樂，而是爲了喝酒來到這裡，」吧台手小班表示，Sappho 也不斷調整酒水和餐點內容，才能持續獲得喜愛嚐鮮的台北人青睞，「光是存活下來就已經很不容易了」。

即便未來的變化無從得知，秉持「好音樂至上」的信念，阿梁期盼 Sappho 十年後仍是樂迷必訪的 Live 場所，無論如何都會堅持下去──爲了樂手，爲了樂迷，也爲了熱愛爵士樂的自己。（文／李玲甄）

Sappho Live Jazz ———— SINCE 2005

電 02-2700-5411
地 台北市大安區安和路一段102巷1號B1
營 週二至週日19:30-03:00
休 週一
HP http://www.sappholive.com/

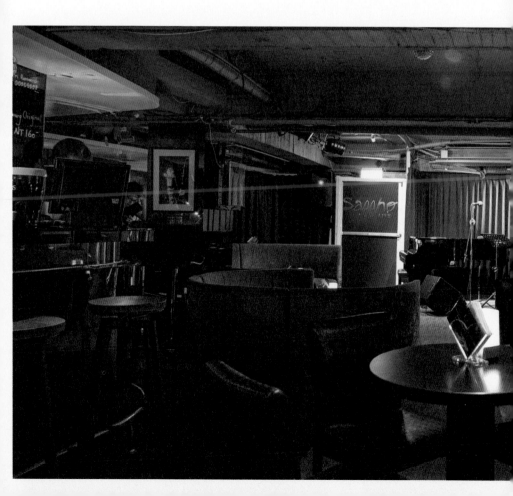

Set 5.

複合展演空間
Compound Space

如果我們以爲複合性的音樂與藝文展演空間，是台北城近幾年才出現的新鮮風景，這肯定是一種誤解。其實早在九〇年代，就已經出現類似場所，而且生猛有力。

一九九三年，羅斯福路耕莘文教院後面小巷裡，開了一家名爲「甜蜜蜜」的怪店。說「怪店」並無貶意，因爲這場所根本無以名狀：它表面上看似咖啡館，但其實又是小吃店、Live Pub、小劇場、和跨媒介與行爲藝術展演空間。出入其中的青年客群，大多是比當時檯面上學運份子還更激進、更具破壞感的前衛藝術愛好者或工作者。

一九九五年，台灣渥克劇團接手頂下「甜蜜蜜」並予以更名，基本上仍延續既有的經營設定和客群。在重新開幕之初，還舉辦爲期一個月的「自己搞歌」系列活動，嘗試將實驗劇場、前衛藝術和本土搖滾一塊雜揉創作。這個溢散著強烈反文化氣味的複合性展演空間，與當時宣稱「每個登台樂團都必須唱一首自創歌曲」的 Live Bar「Scum」，雖然路數有別，

182

但卻分進合擊地爆破出前所未見的台北音樂空間、本格派的「祕密基地」。

當然，這種波西米亞風格、無政府主義式的複合展演空間，跟日後（也就是現在我們常見的、基於一種都會雅痞生活風格、或多元文化基調的複合展演空間，有著南轅北轍的差異。

然而身為社會學者，我不會以本質論或規範性的政治正確眼光去評價這個差異。畢竟，能脈絡化時代氛圍的變革，從而理解人們看似相左、其實仍可異中求同的思想、情感與表現方式，才是對待文化應有的謙遜態度。

也因此，身處二〇一〇年代，我相信那些早已消逝無蹤的「怪奇／傳奇」名所，它們激越寫下的歷史不會被遺忘；而相對的，許多正努力經營、多元發聲的複合音樂場所，無論它是什麼樂種、如何跨界、乃至汲汲於哪些行銷操作，對我來說，始終都在體現著世代流傳、一體適用的音樂之愛。（文／李明璁）

西門町
杰克音樂

已故表演藝術大師李國修曾說：
「人一輩子能夠做好一件事情，就
是功德圓滿。」

而在喧鬧的西門町街頭，也有這麼
一間一心只想做好一件事的搖滾教
室──「杰克文創」。從一九九七

熱血重金屬
　　　搖滾
　　　修煉場

年創設至今，經歷過西寧南路「傑
克搖滾音樂學苑」與萬大路「精鼓
門」兩時期，兩年前於昆明街以
「傑克文創」為店名重整旗鼓，
二十年來，這個品牌堅持只賣一種
商品，那就是音樂。

雖然傑克沒有奢華的裝潢，但一踏
進店內一定會有人招呼你，小小的
廁所，永遠清潔乾淨。而且有別於
一般教學單位的經營模式，這個音
樂空間從創設至今從不販售樂器，
店內的所有一切服務都建立在與顧
客的感情之上，這些堅持都源自於
店老闆傑克本人的經營理念。

老闆傑克——熱愛手作的台灣金屬鼓王

人高馬大留著一頭長髮，乍看殺氣

騰騰的杰克（董耀中），一手創建了「杰克音樂」這個品牌。除此之外，他也是能以雙腳踩出378 BPM（Beats Per Minute）的全華人雙踏最快鼓手，更是聊到台灣搖滾／金屬樂史不能不提到的人物。

國中時，杰克因為數學老師的啟蒙而開始打鼓，之後進了德霖技術學院才開始組團。杰克回憶：「我練習的第一首歌是張清芳的《尋回》，這是我生涯的起點。小時候我常在班上打架鬧事，如果當時沒有學打鼓，我應該會去混幫派當老大，因為我的磁場超會吸人的喔！（大笑）」

九〇年代初期，他加入了台灣搖滾史上頗具盛名的「傑克與魔荳」和「流氓阿德」樂團，更與天母美國學校的外籍老師們合組了名為「Lycanthropy／狼變」的Death Metal（死亡金屬）樂團。

「剛開始我還不知道什麼是Death Metal，直到Lycanthropy的團員給了我一卷卡帶，裡面有很粗很低的吼腔以及很快的鼓點，這是我第一次聽Death

Metal。在當時台灣還沒有這樣的團，所以我只好在聽完整張卡帶後，用自己的打法揣摩Death Metal的感覺去跟Lycanthropy配團。跟他們玩了一段時間後，大家就到當年很紅的展演空間『人·狗·螞蟻』表演，並找來傑克與魔荳的貝斯手毛毛幫忙錄了十首歌。之後我把母帶拿去給我媽媽她們錄佛經的工廠，請老闆幫我拷貝，自己還手作魂大爆發，跑去彩色影印店印歌詞本，剪剪貼貼的做了五百份拿去販售。」

「這塊完全手工製作的卡帶，很有可能是台灣第一張由樂團自製自銷的作品，至今我都還有保存少量留念喔！（跪）」杰克自信地說道。

改變人生的西門町荒蕪大樓

在傑克與魔荳樂團的日子，杰克受到樂團所屬經紀公司「ANT」的影響，見識到經紀公司對樂團的重要性。為了推廣搖滾／重金屬音樂，於是他萌生了籌組搖滾樂經紀公司的想法。

金屬只新達人
寶寶

殘暴新訊巨獸
阿中

極端金屬吼腔
老外

新生代速彈王子
米羅

華麗搖滾傳奇
杰克

手速王者
小傑

天籟搖滾女神
Izumi泉

極端金屬貝斯
VIC

狂野流行搖滾
紫瞳

「一開始我租了間位在金山南路二段的十六坪辦公室，原本只打算經紀搖滾樂手，但後來因為經手案件大多是廣告、臨演，時間久了反而成了藝人經紀公司。而且開業後一切莫名順利，旗下甚至還有白歆惠、王仁甫等名人，生意相當興隆，公司也搬到忠孝東路與延吉街口，擴張為五十幾坪的大辦公室。」

雖然生意很好，他的心裡卻因為沒辦法做一開始想做的搖滾樂手經紀公司而悶悶不樂。

「我應該要在台上打鼓的，怎麼變成在經營這樣的工作呢？」杰克常這樣反問自己。

「有一天，我因為煩悶要續租辦公

室還是另闢戰場做自己想做的事情而外出散心，走到萬華西寧南路時，偶然抬頭看到一棟十層樓的荒蕪大樓，上面掛著一張泛白的招租廣告，隨手撥通上面寫的電話，立刻就衝上樓去看屋了。」「雖然我一直覺得那棟大樓無論空間還是電梯都感覺有鬼很不舒服，但最後還是跟房東要了平面圖，決定租一層來用。」

回到辦公室後，杰克對員工宣布全體留職停薪三個月，並讓他們決定自己的去留。「雖然員工和廠商都覺得我瘋了，但我最終還是放下一切，開始著手建造西門町『杰克搖滾音樂學苑』。」

西門町第一家二十四小時練團室

收掉經紀公司結束掉所有的合約，杰克重燃當初手作「Lycanthropy」卡帶的熱血，他租下大樓的七樓，買了四十萬元的木材，花了三個月，自己一個人在木屑中將廢墟建構成自己理想中的音樂學苑。

「當年做經紀公司是想找人才來玩搖滾樂，但後來發現如果要推動音樂，光靠經紀是行不通的，因此我把整個公司轉型改做教學。杰克搖滾音樂學苑剛開業的三年沒有招牌，卻還是吸引很多人來這裡練團學樂器，所以後來因為需求索性連八樓都租下來擴增教室與表演區。

此外，雖然這裡是教學的地方，但我堅持不賣樂器，因為販售樂器會牽涉到很多買賣問題，可是我希望

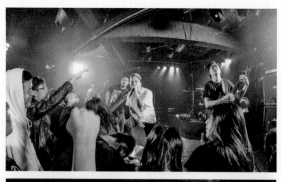

馬雅音樂提供,攝影師蘇瀚。

是面對小學四年級的學生也能保持
簡單而友好的關係。」

杰克說,西門町杰克是第一家在店
裡設表演區的教學單位,第一家
二十四小時經營的練團室,也是第
一間在店內辦講座的教室。他的店
裡從不賣酒,即使到現在的「杰克
文創」,還是只賣一種商品,叫做
「音樂」。

只賣音樂,要怎麼賣?

從昆明街步入店內,門口刷成黑色
的牆上貼滿了曾在此展演的樂團簽
名海報,沿著樓梯往下走,一旁的
展演廳不時傳來樂手在排演的確認
吆喝;學生們在教室裡踩著激烈且

191

機械式的大鼓，震撼低頻在走廊流竄，偶然有人開門走出教室，店內就會爆出黑死腔或電吉他重扣的練習聲響。雖然這裡玩的音樂大都是最重最極限的風格，但下了課的學生與練完團的樂手們在走廊與櫃台旁或站或坐開心談笑，就像在家裡一樣的愜意氛圍，和空氣中音樂的煙硝味形成有趣的對比。

目前杰克文創店內共有十間教室，其中一間教室連結錄音室，另有四間專業練團室二十四小時待命。

無論是可以看到整個西門町街景的第一代杰克，到小而精巧的精鼓門，再到現在結合舞台硬體的杰克文創，杰克音樂的練團室一定備有時下樂團錄音需要的所有基本配備。二十年前的杰克練團室除了鼓、音箱等基本設備，已設有大型混音座可錄製卡帶；現在，杰克的每間練團室都有可上網的桌機，電腦內皆安裝簡易錄音軟體，並採用十六軌數位混音器，每一間都可以錄音，錄好的 Demo 也可直接寄回家而且不另外收費，是這裡的最大特色。

在訪談進行時，杰克剛跑完全台十個縣市，完成以自己為主角的「絕世鼓大師巡迴講座」。除了走進各縣市校園深耕音樂，店內亦規劃了一系列的活動，包括一天內有八十組高中生上台車輪戰的「洛克高校新生音樂節」、推廣極端金屬音樂的「死亡金屬音樂節」，以及近年非常盛行的ACG演出（Animation．Comic．Game）。而且不只樂團表演，展演廳的活動內容也擴展到電影、劇場、課程，隨時都有彩排或演出在進行中。

杰克表示，之所以將這間店命名為杰克文創，是希望這裡不但可以表演音樂，還能進化為可以舉辦包括藝術、刺青、塗鴉、講座等任何藝文活動的地方。「即使這樣的想法被認為太理想化，也遭受過無情的批評，但無論是繼續堅持只賣音樂，還是深入各地校園不斷的舉辦講座，我都會持續的做下去。就像我自己打造出第一代杰克一樣，即使面對空蕩蕩的鬧鬼廢墟，只要動手做，我覺得就會有未來，所以放手去做就對了啦！」（文／趙竹涵）

杰克音樂 ————— SINCE 2013

電 02-2381-0999
地 台北市萬華區昆明街76號B1
營 週一至週日13:00-22:00，其他時間採預約制
休 無
HP http://www.jackartzone.com/

雅痞
Art Reading Café

復古沙龍
爵士悠揚

餐席間的交談聲隨燈光漸熄成窸窣
耳語，僅剩杯盤餐具在演出前的悄
然中碰撞出幾點零星聲響。凝神、
吸氣，薩克斯風手吹出第一個長音
如窗外溫柔夜色降臨，緩緩包覆整
座咖啡廳。古董傢俱微微顫抖著共
鳴，只消闔眼，便能感受悠揚樂音

在耳畔充盈，柔軟地鬆動每一根緊繃的神經。

書店、咖啡與音樂表演

推開店門，冰涼弛放的爵士樂和著淡淡的咖啡香，像是邀請一般，引你踏入一片木質色調的溫暖——隨興擺放的書堆和DVD砌成一個個小小的屏障，在紛雜的琳琅滿目之間形成無數個異次元——這裡是書店，卻散發著古董店般的氛圍。

「當初沒想那麼多，就只是想開一家書店而已。」笑顏舒展在眼尾勾出柔和線條，女主人小君娓娓道出雅痞的身世。二○○九年，選擇在住家附近靜謐的街區展店，雅痞最早與尋常書店一樣，販售大眾取向的暢銷書籍，「做久了發覺有些無

195

趣、缺乏差異性。」二〇一二年，隨著隔壁商家的撤出，雅痞乘機擴展店面，開始經營餐飲和藝文複合空間，並且決定忠於自己喜愛的事物，同時讓主題更加凝縮，將書店定位在旅行和電影兩大主題，並策辦相關講座活動。

往書店左邊的入口走，探進雅痞咖啡廳，燈光更暗了一些，濃濃的復古風讓人恍如穿越時空來到 Woody Allen 電影《午夜巴黎》那一九三〇年代的沙龍客廳：矮沙發、玻璃展示櫃、茶几等古典傢俱陳列其中，還有各種上海、歐洲風格的擺飾：老時鐘、裱框畫作、琉璃檯燈，牆上甚至掛著黑色經典款轉盤式電話。你甚至會覺得這裡的一切似乎都有點古怪──沒有任何一組傢俱屬於同一款式，也沒有任何一個座

位的桌椅是本來就成套成對。咖啡廳空間在高低錯落的家飾布置間，形成恰到好處的疏朗，眾多擺設則在柔光下和諧交融，然而每個物件又各是風味獨具。

每到週末，夜幕降臨，咖啡廳便搖身一變，成為音樂會的演出場地。

「最早是由音樂圈的朋友介紹樂手來演出，觀眾反應都不錯，覺得在這裡現場演奏的感覺很好，就一直辦下去了。」小君回憶，二○一四年夏天，由一場 Gypsy Jazz 的演奏會寫下序章，雅痞的大門從此為樂迷敞開，隨後漸漸轉向以古典和爵士樂為特色，如今每週五、六、日固定安排音樂會，由國內外頂尖樂手輪番帶來各式主題的演出。

零距離的現場互動

初次訪問當日的音樂會，有的是三五好友相偕出席，有的是帶著孩子的家庭，有情侶，更有人獨身蒞臨。

雅痞將每位客人打點妥貼，依照人數精心擺布各個面朝舞台的席次，即使沒人作陪，你從不用焦慮是否得和陌生人共桌比鄰，眾人身處同一處卻保有各自安適，每一桌來客都構成彼此畫面中的風景，亦不須擔心高朋滿座之間被遮掩視線壞了興致。

「歡迎各位蒞臨雅痞……」入席坐定，男主人以沉穩的嗓音宣告節目即將開始，因興奮而騷動的情緒也被那和緩的聲線給撫平，像是桌面上顫動的燭光漸漸凝聚成專注的星火。是時，書店和咖啡廳之間的窄路被一襲黑色布幕給分隔開來，群眾置身在精巧布置恍若舞台的空間裡，亦化身為其中一員，稍稍繃緊的喉頭、不禁豎直的背脊，此刻的音樂會

成了一齣屏息等待揭幕的舞台劇。一時間，你幾乎分不出究竟誰才是今晚的主角？直到燈光聚焦在那由三面座席圍起的區域，才正式切割出舞台的界線，讓音樂為久候的第一幕奏下序曲。

雅痞十足親和的氣氛，僅以地毯區隔舞台與觀眾席，巧妙地拉近觀眾與音樂家的距離、創造雙方共感，也是樂手們喜愛在此演出的原因之一。有時，音樂會結束得早，經常可以看見樂手和觀眾聚在一塊兒聊天，彷彿穿越時空看見過去在沙龍裡暢談歡笑的文人雅士。小君也發現一些樂手在此結識之後，會共同規劃下次到雅痞同台演出，「同樣的一群人，不同的組合，最後卻都會回到這裡。」

從策劃講座到舉辦音樂會，許多以文學和藝術為主題的聚會反而容易形成孤立排外的小社群，但小君以為，活動品質固然是首要考慮，但要能達到交流

目的，寧可捨棄冷僻艱澀的主題。「愈是深刻的東西，就愈需要透過人來詮釋、呈現，才能夠深入淺出。」每場展演和講座皆親自與主講人及演出者溝通，小君期許每一場活動都像是一場流動的饗宴，帶給觀眾的不只是學識，而是令人流連忘返的美好體驗。

「我們都會在活動頁面附上一些小知識，比方說這次是 Bebop 咆勃爵士，又或是介紹如 Charlie Parker 等音樂家生平當作補充資訊。」用心整理音樂及講座相關背景知識，讓每一位賓客既能在歡談中放鬆心情、學習新知。曾經有客人原本想參加其他場所的講座，卻因擔心太過艱深而退縮，但雅痞精心設計的活動不僅平易近人，內容亦深刻又饒富精

味，再加上行前的補充資訊，這些貼心安排讓她不再畏懼，踏出探索和參與的第一步。

週間舉辦講座，週末則安排音樂展演。雅痞的節目設計，來自對客群的細心體察：「大部分的人喜歡在週末夜與親朋好友相約聽音樂放鬆心情，」小君說，「至於講座，則屬於自我充實的學習性質，多數人傾向一個人在平日放工後自己出席，所以安排在週間。」

像是一隻高雅又可親的貓咪，雅痞自在地安身在紛擾城市的一隅，在每個向晚時分邀請每位賓客，共進一場風雅迷人的饗宴。（文／李玲甄）

雅痞 Art Reading Café ———— SINCE 2012 （書店始於 2009 年）

電 02-2784-6219
地 台北市大安區四維路154巷7號
營 週二至週日 11:00-22:00 （書店營業至 22:30）
休 週一
HP http://www.xn--hxt89po1jl6p.tw/

Legacy Mini @ Amba 聽吧

打造台灣外百老匯

在音樂空間多如繁星閃耀的台北裡，有個小地方獨樹一格，它不僅提供一般歌手、爵士樂、流行音樂、各式音樂表演者一處演出空間，融合音樂與小劇場形式的節目，讓Amba更像是外百老匯（Off-Broadway）的小劇場一般，充滿豐

沛多元的音樂表演能量。

「Amba聽吧」原先是屬於西門町Amba意舍酒店裡讓旅人休息歇腳、偶爾放些音樂的小場地，直到華山Legacy的負責人馬天宗將Legacy的表演空間理念帶入，才開始有現場音樂演出。轉化小型音樂空間條件為亮點，打造「讓觀眾感到與表演者最親近、最舒適的互動距離」，從表演團體到聽吧的空間安排，你都能感受到這份用心，進入聽吧，你自然感到放鬆、自在。

熱情又自在的氛圍

Amba聽吧在裝潢擺設上是由許多令人一躺不想起身的舒適沙發與小箱桌所組成、圍繞著前方小舞台，舞台的右方是台木製鋼琴，表演時，

樂手在舞台左方區。音樂家王希文
在此空間摸索一段時間後，才形成
現在的陳設，「這台鋼琴是在基隆
一家二手店找到的，我覺得這裡不
能只是功能性的擺台Yamaha，一定
要木頭的琴，馬哥（馬天宗）也這
麼認為。」木頭鋼琴平衡著舞台上
各種演出氛圍，希文的堅持也成為
空間裡的獨特標誌，來過這裡的人
們都忘不了有台懷舊感十足的木鋼
琴，像是從舞台上生長出來的溫厚
植物。

在Amba聽吧，不需要穿著正式、就
是要你可以隨意地走入此場所，可
以邊看表演邊飲酒、吃小食、與朋
友聊天，就像自家客廳的延伸。這
裡的表演不似劇場那般正式、也不
必像在Live House那樣激情令人汗流
浹背，熱情卻又清爽瀟灑。

在紐約外百老匯與台灣歌廳秀之間

秉持此特點發揮、拓展、馬天宗與王希文共同創造了這裡最具特色、最招牌的表演節目《Cabaret》（卡巴萊）。Cabaret最早緣起於一八八〇年代的法國，是一種簡單而直接的表演方式，場地多半在設有舞台的餐廳和夜總會，以簡單的布景和服裝，融合喜劇、話劇、舞蹈和歌曲，透過音樂向觀眾表演。Amba聽吧則帶入Cabaret節目，打造出充滿活力的音樂娛樂場域。

「畢業之後我在百老匯工作，而外百老匯晚上會有各種音樂、劇場、人文藝術的節目在小酒吧、小餐廳上演，慣稱Cabaret，這對我早年的啟蒙很大。而Cabaret本身也是很有名的一齣音樂劇，是說德國小酒館

205

期的特別嘉賓更是吸引觀眾不停前目前台灣少見的定目歌廳秀，而每曲融合於喜劇與歌舞表演之中，是曲、經典百老匯歌曲、原創中文組融入了表演，更運用中港台流行歌近距離接觸。」除了將台灣在地性概念在這樣的小空間呈現，跟觀眾方歌曲來分享、演出，以歌廳秀的導王宏元一起找了很多不同的中西相似的歌廳秀文化。所以我們與編製作一場戲。才想起台灣早期就有看到一位朋友在西門町的紅包場裡以為這類型表演在台灣沒有，後來Cabaret與國外不同之處：「原本

王希文也補述了Amba聽吧裡的

憶起這裡的開端。

製作演出。」負責人馬天宗笑笑地希文就在這個小空間裡以這概念來裡面演出者的人生百態。因此我和

206

來的原因之一。

觀眾與表演者形成的大家庭

Cabaret演出時，也開放讓觀眾報名上場和表演者一起唱歌、共同完成表演，讓觀眾享受扎實的參與感，打破舞台邊界讓觀眾們都能輕鬆融入，與表演者在這短暫的兩個小時之間組成一個大家庭。

「有次表演者唱了一首分手的歌曲，唱完後現場氣氛有些低迷，沒想到表演者卻在此時向現場的女友求婚，觀眾頓時陷入驚喜的高潮氣氛之中，也幫忙跟著一起求婚。」王希文發現，小小空間讓觀眾與舞台之間的距離變得很近。

在具備家庭感的表演空間裡，幸運

Legacy Mini @ Amba聽吧 ———— SINCE 2013

電 02-23752075#2303

地 台北市萬華區武昌街二段77號5樓

營 週一至週日18:00-22:00
　　Cabaret表演時段：週二至四，相關資訊請洽官網

休 無

HP www.legacy.com.tw/mini/

的你或許能夠不經意地發現許多知名歌手、演員的身影，像是蘇打綠、蔡依林、五月天、韋禮安等都曾偷偷前來享受當台下觀眾的參與感，也是Amba聽吧另一種美妙的風景。

拉近表演者與觀眾的距離，目的就是要讓看表演成為日常生活的一部分。「我們的表演都不是安排在週末週日，反倒是在平日，因為台灣人平日晚上都在加班，我們希望看表演反而能成為生活的一部分，希望這個空間能成為台灣人的生活場景、台灣的音樂文化之一。」這便是負責人馬天宗與音樂家王希文的終極目標。（文／林涵）

Rhythm Alley
享巷

藝　家
術　遊
　　樂
　　場

「我認為『享巷』不僅是表演場所，也是藝術中心。」Ann 是一名年輕的爵士樂手，演奏貝斯。走訪過台北各個熱門的演出空間，她說，如果要為這兒打個分數：「我的評價是滿分五顆星。」

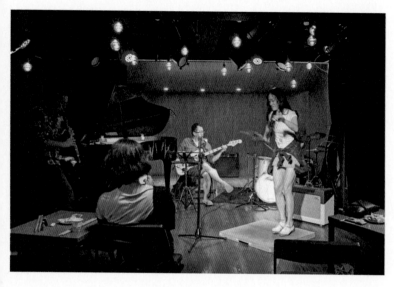

爵士樂為主題的複合空間

由表演藝術家 Jasmine 和 Andrew 創立的「Rhythm Alley 享巷」，本是坐落於捷運古亭站附近的一棟老房子，如今則保留復古的紅磚外牆，整建為三層樓高的藝文空間。分別身為踢踏舞者和爵士樂手的兩人在一次表演場合上相識，同樣自美國深造歸來，深感台灣缺少如紐約 Tin Pan Alley 一般，在地性的跨界藝術場域，便決定以音樂學校的概念為出發點，打造一個能夠讓表演者們自由交流、成長的地方。享巷結合了二樓的錄音工作室、一樓的多功能舞蹈教室、地下一樓的展演廳，不僅吸引了許多學生，更因講究專業、交通方便、地點隱密，成為各界音樂人鍾愛的場所。

夜裡循地址走進巷內，先是看到

電氣氤氳的霓虹燈管招牌，隨著耳邊喧鬧聲漸弱，又拐過一彎，才見著玻璃牆所鋪展開來的門面。在量著暖亮黃光的靜謐中穿越一片晶透明朗，簡約卻不失高雅的燈飾和裝潢搭配沉穩的木質色調，讓一樓的格局顯得分外大方。每個獨立隔間裡的聲響都乾淨響亮，卻都自顧自美妙，從不互相打擾，走到外頭，隔音玻璃更讓櫥窗裡正上演的踢踏舞步都靜音。

朝著「每天都有演出及活動」的方向努力，享巷從創辦人自身出發，是一個以爵士樂為音樂主題的複合空間。絕大部分的正式演出，都在地下一樓的展演空間「薛丁格的實驗室」舉行。

「享巷演出場所木質音場很好，專業爵士音樂演奏者和觀眾都可以仔細、清楚聽到每一個樂器，也有很好的平衡。台下跟台上的分野很明顯，有一點距離感，但也因為這樣給人比較『高質感』的感覺。」Ann 如此說道。

地下化配置形成的自然隔音，即使在一樓也僅能聽到微小細碎的殘響。在享巷欣賞演出，你不必為了預備應對突如其來的問候而提心吊膽，即便是那晚聽熱情洋溢的拉丁爵士三重奏，衆人的注意力全集中在舞台上，檸檬黃與鵝黃色的燈光裡，透過地板共振的頻率傳送腳下打著的拍子，不須高聲吆喝，省了眉目傳情，閉上眼的黑暗中，在夜晚的音樂懷裡，你知道你們是在一起的。

以藝術家為主體的跨界嘗試

曾有人將享巷比作「小兩廳院」，不單是因為空間配置上以表演者為尊而已。晚間八點演出開始前，將人群集中在一樓大廳靜候入場之際，享巷也安排兩側教室的動態課程將音量降到最低。在極靜的時候，坐在入口門廳的沙發，幾乎只聽得見角落日式流水盆的窣窣水聲，緩緩淌洩出整室的禪意。要是人多一點的話，則會配合氣氛播放歡愉的搖擺音樂。而當等待成為必需，身心亦因此獲得平靜，於是沿旋轉梯下降，以輕柔的腳步一階一階地將情緒

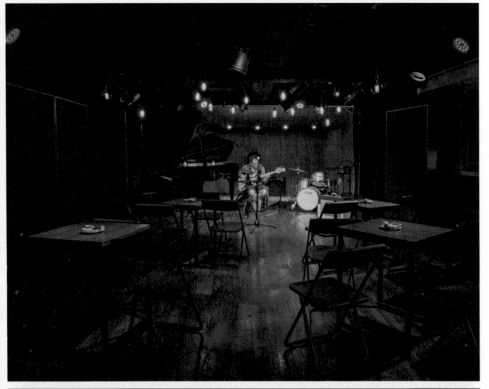

沉澱。直到觀眾依序安頓入座，每一刻的噤聲守候都凝聚成了期待，對表演者來說，即便在眾目睽睽之下或許會有些緊張，卻沒有任何事情比這更令人開心的了。

展演廳裡，除了少見的平台鋼琴，另配有劇場燈、鏡牆設計，既可作為各式型態的表演場地，也可以當成排練室，角落還有個小小的吧台區配合 Jam Session 販賣酒水。包含地下室在內，享巷將所有空間都賦予彈性並配有高品質的設備，彷彿任何異想天開在此都變得可能。好比如二○一六年初夏，與「小事製作」合作的「享巷『室』集」活動，結合了音樂、市集與舞蹈的元素，舞者們充分利用整棟樓房，在每個空間發生不同的藝術活動，甚至跳出窗外，以舞動的肢體將演出蔓延至街坊鄰里，染上自由奔放的藝術氣息。

不只是展演和場地令人驚艷，作為藝文培力中心，享巷自二○一五年一月正式營業至今，已集結了強大的師資團隊。由創辦人 Jasmine 和 Andrew 為首，延攬國內各界優秀的表演藝術家投入教學工作，也規劃在四季提供密集訓練課程，邀請國內外的藝術家共同舉辦工作坊，如：從爵士樂到踢踏，現代舞到瑜伽，享巷提供多樣的專門課程，讓各年齡層的人都能輕鬆接觸、浸淫在音樂、戲劇和舞蹈的美好之中。好比有位母親，帶著孩子來上兒童肢體開發課程，自己同時報名爵士鼓專修課程：親子來此分頭培養技藝，回家路上則攜手分享學習的樂趣，是享巷創造的溫馨情景。

從「享巷」開展對音樂的想像

以爵士樂為重點元素，享巷在相關課程與藝文講座之外，每週三都有 Jam Session。最初的想法乃是為了讓學生有更多機會可以練習，小心地避開和城裡其他 Jazz bar 的 Jam Session 相衝，享巷也選擇將活動時間提前至晚間七點半開始。

「Jam 是爵士樂手交朋友的方法。」Ann 解釋道，無論是菜鳥新手、頂尖高手還是主持活動的 Jam Host

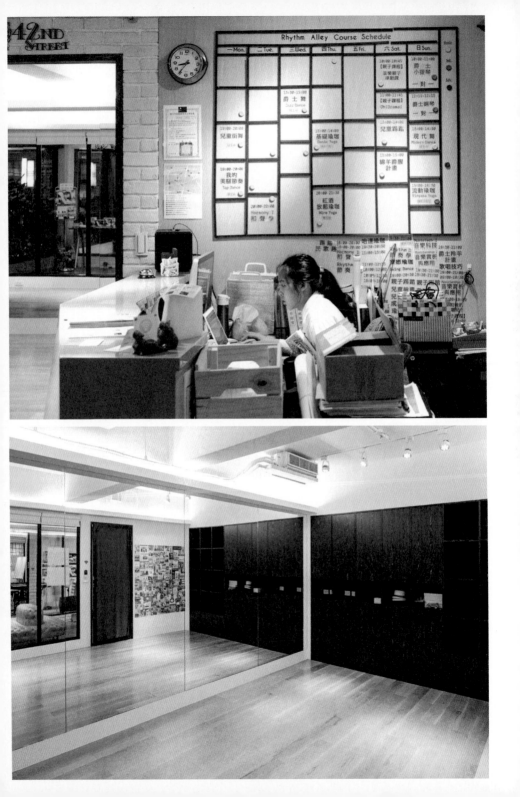

都能同台切磋、交流，而當這些人組合比例不同，就能交織出不同的氣氛。

「享巷時間親民，吃飽飯去 Jam 剛剛好。」在享巷，少了夜生活的魅惑迷離，對 Ann 而言，卻增添了幾分親切感，「有種藝術家聊天交流的感覺」。你可以期待看見更多的學生樂手和新面孔於此初試啼聲，累積經驗之際，亦能提升自己的「江湖地位」。Ann 表示，無論身在何處，「多 Jam，有益爵士樂手身心健康。」於是乎，當暮色尚淺、意猶未竟，結束在享巷的演奏之後，還可以順路走到附近街區的「Blue Note 藍調」爵士酒吧繼續 Jam。

行文至此，我突然想起訪問那天，窩在一旁沙發打盹的店貓 Allie。醒著的時候，親人的 Allie 總喜歡將享巷當家一樣，輕聲在樓層間來回梭巡，有時還會任性地躲在木箱鼓裡。樂手 Ann 表示：「牠才是店長，都會到處巡視！」好像住在這兒的 Allie 才是房東，大家都得向她租借場地才行。而或許，讓所有的「Cats」都能自在遊戲、恣意揮灑，既是 Jasmine 和 Andrew 創立享巷所欲完滿的理想，也是紛亂城市裡，對藝術與生活的綺麗想像。（文／李玲甄）

Rhythm Alley 享巷 ——— SINCE 2015

電 02-2358-7039
地 台北市大安區羅斯福路二段66巷21號
營 週一至週日13:00-21:00
休 無
HP www.rhythmalley.com

其他，還有更多……
Others & more...

台北音樂場所，除了前揭幾大類型，還有更多異質空間見證了一整個時代。比如紅包場歌廳、或者民歌西餐廳。

「紅包場」的黃金年代，正值台灣經濟起飛時刻。當時約有二十多家分佈於今日西門徒步區的漢口街、峨眉街、西寧南路上，演唱著舊上海時期曲目，撫慰離散來台的年長外省聽眾。

這些小歌廳降低了前一時期大型歌廳秀的消費門檻，並鼓勵台下一邊喝茶用餐的聽眾勇於表達「粉絲熱情」：將鈔票塞進紅包袋獻給台上心儀的歌手。此一溫馨又實際的打賞方式，遂成了「紅包場」獨特的互動景觀。

有趣的是，約莫同一時期，在年輕人社群則捲起「校園民歌」風潮，和雨後春筍的民歌西餐廳，在戒嚴城市裡共築一片天真浪漫的地景。

當時一座難求的「稻草人」、「木船」、「木吉他」等名店，不只是年輕歌手自彈自唱的重要據點，更是國語歌壇明日之星的搖籃。然而一九九〇年代之後，民歌西餐廳逐漸式微，

如今碩果僅存的「天秤座」，仍在板橋等待戀舊的人們點唱民歌情懷。

書頁已近尾聲，卻還有更多的音樂祕密場所，沒能來得及在此留下紀錄，甚感遺憾，比如各大小錄音室和工作室（資深主流、中年有成、或年輕叛逆的）、各種樂器行（比如「金螞蟻」、「敦煌」、「名匠」、「阿通伯」等名店，或其它專門小店）、各類音樂教室（比如耕耘多年、堪稱民間音樂學校先驅的「河岸音造」，或者不同風格樂手個別授課的小空間等）。

縱有潮起潮落，音樂的心跳不曾停止、場所的脈搏也持續敲擊。而我們，不是正在聆聽音樂，就是在前往有音樂的路上。（文／李明璁）

219

鳳凰大歌廳

粉墨一世
光輝依舊

警戒的眼神配上充滿防備且嚇阻力
十足的霸氣口吻，「欸！妹妹妳要
幹嘛？我們這裡是紅包場餒！」距
離你最近的中年「小妹」扯開嗓子
問道，隨之擴散的聲波是骨牌遊
戲，推動所有身穿同色POLO衫的
服務生聚集關注。然而，曖曖場域

220

裡連語言都變得模糊不清，你的唯
唯諾諾摻進音響大聲播送的老歌裡
隨即不知去向。糊里糊塗從後門闖
入的你，對這個場合的第一印象充
滿張力和恐懼。「我⋯那個⋯我是
來消費的！」鼓足勇氣，終於抱著
破釜沉舟的決心一股腦答應，同時
你已經開始在心裡為自己演練一百
種離場的情境，卻意外瞅見眼前的
中年女人們相視大笑，「那你兩點
再來，然後以後記得就從那邊的電
梯上來。」

上海歌廳的台式海派

在西門町仍是流行文化中心的時
期，漢口街、峨嵋街、西寧南路上
紅包場一間一間開，儘管早早發跡
於一九六〇前後，如今熟知的運作
模式卻要到八〇年代才成形。起初

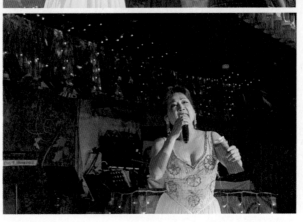

為了一解來台國軍對於大陸的思鄉之苦，這種類型的表演場所往往模仿上海歌廳的風格，從選曲、布置到歌手的穿著唱腔都平移取用。

前期，要看秀得買門票入場，隨票附上一壺茶和三個小時的演出，若是特別欣賞哪位歌手，也頂多允許獻花致意。「我聽前輩說，後來很多客人會偷偷塞紅包在花束裡，但歌手有時候又唱又跳，紅包就直接掉出來。」鳳凰大歌廳的陳老闆逗趣地說。最終實在拗不過客人們千奇百怪的偷送技巧，許多歌廳索性改變經營型態，把門票制改為針對個別歌手給紅包的規則。陳老闆說，很多人並不知道其實要把點飲料、水果的錢直接包給歌手，由歌手代為買單，如此一來，歌廳就能按照歌手繳回的金額按比例分配薪

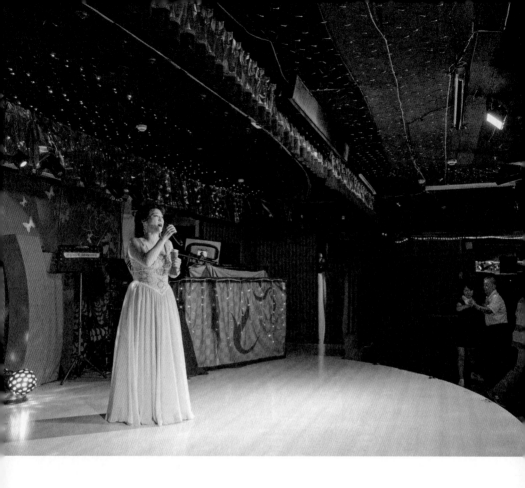

水，這便是歌廳「只認紅牌，不認大牌」的特有文化。

彷彿是兒時的農曆年節，領紅包時總要背上幾句吉祥話或舉辦小小才藝競賽，比嘴甜、比呈獻，更要誠意感動天。也因此，主動與觀眾創造互動、連結，才是歌手受歡迎的訣竅。隨著這樣的模式行之有年，這些大歌廳於是被暱稱為「紅包場」。儘管張揚一時，如今台北也只剩四家仍在次次潮流來去裡咬牙苦撐：三家集中於漢中街四十二號建築裡，剩下一處，則是隱身西寧南路五樓的鳳凰大歌廳。

紅牌開唱，隆重再現

要快速融入紅包場的脈絡，並不困難，卻有許多刻板印象必須根除。

譬如當你驚訝地發覺這裡的燈具五花八門，有鮮豔場燈、低明度的造型燈、迪斯可球，卻不見最普遍的長條白燈管，「有些人會說紅包場這麼昏暗，感覺不正當。但你看任何表演的時候，什麼時候看過台下是亮的？」陳老闆不解地反問，卻也不偏不倚擊破那副玫瑰色眼鏡。

作為一場完整的歌廳秀，每位歌手儘管一場只唱兩首，仍粉墨登台、盛裝出席，且不只樂隊老師現場伴奏，店裡甚至有專人負責打光。對此，你起先不免充滿莞爾，心想比起台上的演出本身，這樣隆重異常的場域才更似一齣舞台劇。當媲美演場會等級的演出開始，麥克風的音量首先就氣勢十足的給你下馬威，加上數十位暱稱為「小妹」但以家庭角色而言更貼近媽媽的服務

224

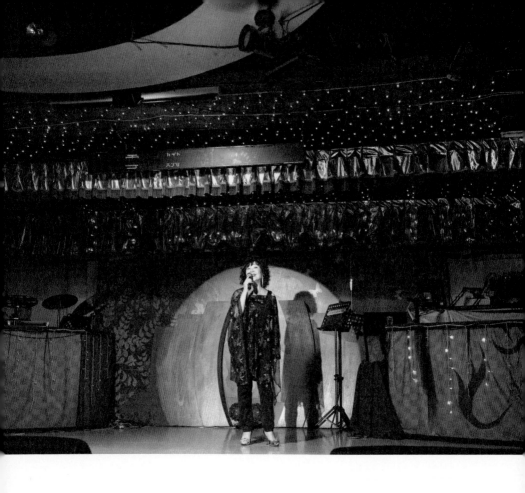

生熱烈鼓掌，全場氣圍既老派又高漲不已，就是每天都在同一時段聽同一位歌手唱〈甜蜜蜜〉的老客人，都一瞬間返老還童，拿起鈴鼓跟著打拍，於是你徹底懾服於當下的排場。

目光所見的龍鍾老態和過時的鑽石舞台，如海市蜃樓般真切，又似乎徹底不可靠。倚仗聽覺所引領的時光旅行，活脫脫是八〇年代日常裡，屬於昂揚軍官和荳蔻少女一場風風光光的大派對，二十幾個實力派歌手輪番上陣，流唱著鳳飛飛或鄧麗君，賓主盡歡之餘，你聽見有個特別帥氣的中低嗓音從容不迫地說：「大家盡量喝，今天我買單！」豪擲或清淡、溫柔和狂野，「裡面真的什麼樣的客人都有」，而所謂紅包場說到底就是關係、是

人情。

搖擺的時光始終如一

那樣的音景，像是凝滯了時光，正當你錯亂發愣，一旁的陳老闆突然淘氣地指著台上載歌載舞的女歌手問：「你猜猜她唱了幾年？」十年？頂多二十年罷？那個剎那，你卻自知失準迷失，彷彿一旦開口問起現在年份，一旁的「小妹」便會疑惑地回答一九八三。「你相信嗎」，她已經在這舞台上四十幾年。」從紅包場的起初到輝煌之最，然後一齊老去。「其實我也不確定這裡開了多久，至少二十幾年吧。」在興奮地揭曉謎底後，陳老闆突然以近乎被音樂覆蓋的呢喃口吻說。

時至今日，偶爾在聖誕節或是紅牌歌手過生日的時段，你能從店裡滿到近乎溢出鳳凰五樓的熱絡聊天聲中，知曉那個年代的鼎沸燦爛；由此起彼落的鞋跟移動敲上老派大理石地板的「匡、匡、」聲，幻想人們浸在一首搖搖擺擺主題曲裡翩翩起舞。

隨著歌聲起舞吧，最鍾情的時光要最輕盈的拎起

時光荏苒，紅包場再也不是那輕飄飄笑笑鬧鬧的場域，有時候老熟客幾天沒來，就緊張的要打聽是不是病了走了，生離死別的場景多了也漸漸看淡；店裡的大家說，這天沒什麼人來訪沒收入無所謂，只要聚一起就夠了；日復一日風塵僕僕搭車到西門町的伯伯說，唱一樣的老

電 02-2382-2263
地 台北市萬華區西寧南路159號5樓
營 週一至週日 14:00-17:00／19:00-22:00（不供餐，可選擇茶或水果）
休 無

歌不要緊，只要能在這裡就好了。

離開鳳凰大歌廳之前，陳老闆突然認認真真地提起希望找年輕劇團來店裡表演的主意，心想新舊合璧說不準能活力轉型，接著粲然一笑說：「在紅包場工作真的很好，你幫我們跟年輕人宣傳一下，這裡是很健康的場所。」因著曾是一個年代的鍾情，所以風雨無阻、不離不棄，「那幾乎就是我們這些人全部的時光和回憶。」儘管衰弱卻無比眷溺。

一場歌廳秀的三小時，各樣角色的投擲，舉重若輕。至於場合裡笑聲後，只管留下來吧，不點破，那屬於紅包場世代，休戚與共的羈絆，以及老派執拗的泅泳浮沉。（文／許慈恩）

天秤座
民歌西餐廳

點唱你的
民歌情懷

「其實從民歌到線上主流歌曲，就像八〇年代的windows/286系統變成今天的win10.0。」談起音樂這件事，天秤座元老級歌手亦曾為合夥人的Jones莞爾著說。從〈橄欖樹〉、〈夢醒時分〉唱到當代風靡的〈小幸運〉，走過二十五年光

「西」餐廳就要吃牛排

就像所有兒時記憶裡拜訪過的民歌西餐廳一樣，在天秤座你會首先被駐唱歌手的聲音吸引，那大多是耳熟能詳的排行榜金曲或者經典老歌，聲音的存在感遊走於演唱會的強勢入侵與咖啡店的水晶背景音樂之間，靜心一聽，卻也能輕易捕捉到結伴而來的大桌人群談論著婚姻或柴米油鹽的日常話題。

店裡分隔了吸菸與非吸菸兩區，用餐人數不多的時段，坐在靠近吧台

景，如今這裡無所不唱，既樸實也新潮，「我的意思是，這是必要的成長。」在所有的音樂場域裡，你知道有一種包容紛呈的特殊型態叫作「天秤座」。

的非吸菸區你甚至能搭上店員的頻率聊兩句，回過神恰好來得及合唱一句「我決定愛你一萬年」。在這裡，所有的聲音都流動有機、兀自伸展。

作為民歌「西」餐廳，天秤座不僅僅傳承一個時代的聲音，更留住了老台灣與西方文化匯流的笨拙模仿期。「那個時候覺得西式餐廳就是要賣牛排啊！」Jones有些認真地解釋。那一瞬，時光似是倒轉——台上彈琴吟唱的表演者引你想起一九七〇年代流行的溫柔唱腔與清晰咬字。

在最輝煌的時期走過西門町，你能從十幾家民歌西餐廳向外轉播的合群中，一秒辨識出最愛的駐唱明星；學生下課點杯九十塊的紅茶或小點，就能賴著打發半天。然而一九九一年創立的天秤座，此刻正經歷民歌去留的過渡期，在流行音樂劇變動盪之餘，儘管店內不再人滿為患，歌曲也從舊時代追上新潮流，那屬於民歌的根卻默默扎緊著，沉穩地守著舊時的陽光，也守著懷緬的你。

點播一首祕密情懷

揀一個舒適的位置沉溺，狂野的豹紋沙發毫不違和地與柔軟的歌纖在一起，從百無聊賴的午餐時間到失眠的凌晨六點，人們付出自己空乏的當下換取已逝去的美好往昔，任它輪番唱著每一份被點播的思緒，既祕密又開放共用寄情。是稍縱即逝的享受當下，更視為延續生活的進廠維修。

圍桌談笑的中年世代，恰如其分的對話節奏穿插如其分的笑話，斟酌氣氛的合群言語中，倒也少見太引人注目的飛揚高亢。然而節制教養裡，狐假虎威者有之，落井下石者也總伺機插針，在推託、逢迎和應酬屢戰屢敗的時刻，只消偷偷點上一首或嘲諷或叛逆異常的歌曲，彷彿與世背離，你知道什麼難關都會過去，但那最好的年代、最好的歌在天秤座裡不會消散。一首歌的時間，像是喝了補命藥水的RPG主人公，又能戰鬥努力。

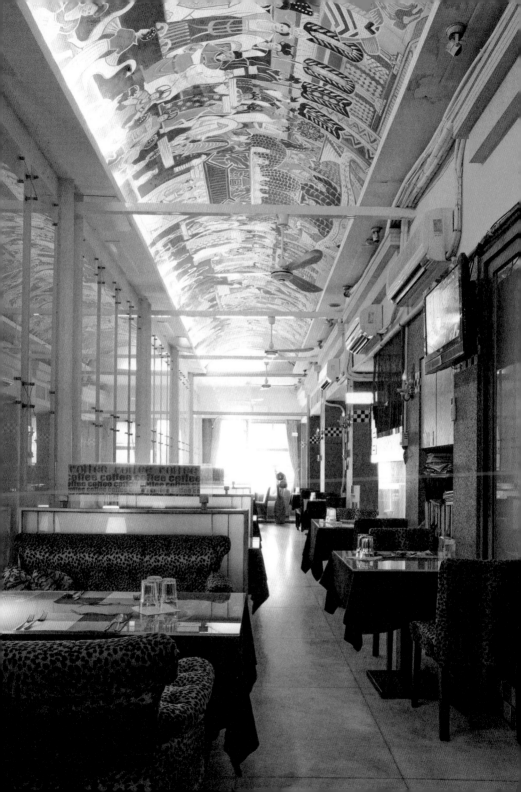

而兩人對坐的小情侶，則大多傾向親暱呢喃式的輕聲軟語，以一種低汙染型態沉澱在背景之中。如果關係是科學命題，那語句的分貝大概是愛情的分解酶，超標的時刻，唯一解是暫時沉默，然後「就讓我吻你吻你吻你，直到天明」，張力過後，萬歲愛情。

待久了你會發現民歌西餐廳那樣認認真真卻也若無其事的箇中奧妙。每一首歌每一桌客都似疏離無關，卻又在這樣的音樂共享中被重組串聯，Jones說，比起酒吧和Live House，這裡不提供酒精，「是單單純純聽聽音樂的環境」。

在這裡，九〇後的少年少女在笑鬧之餘為壽星點播生日歌曲：民歌世代的雙親向孩子說起那年的天使齊

234

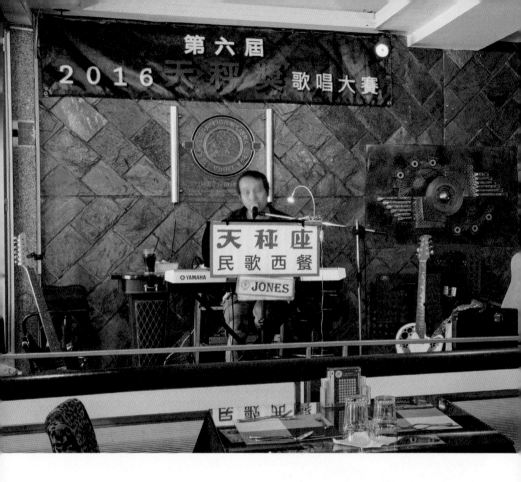

豫；某個角落，失婚的、單戀的人們在一首〈家後〉或〈溫柔〉主歌響起的瞬間盈眶。不必驚訝在你的陳淑樺之後有人點上畢書盡，亦無須疑惑深夜裡鄰桌的男子突然吃起牛排套餐，這就是在天秤座裡最獨特的惡趣。

我城的時代進行曲

隨著近年老牌民歌西餐廳「木船」、「木吉他」、「吉普賽」一間間吹熄燈號，這樣飽滿有趣的音樂空間已經逐漸淡出人們的記憶，屬於〈鹿港小鎮〉和〈台北的天空〉裡的北地鄉愁和青春也變得稀薄。

做為一個時代的表徵，也保守著在地創作人「唱自己的歌」的象

天秤座民歌西餐廳 ─────── SINCE 1991

☎ 02-2967-6666
地 新北市板橋區文化路一段177號
營 週一至週日10:00-06:00（11:00開始供餐）
休 無
HP http://www.1991.com.tw/1991website/top.html

徵意義，民歌西餐廳是聽者的人生出口，也是歌手之於場合、社會，甚至是攤開自己的起首，Jones淺笑著說，「天秤座」就像一頭獅子，風光飆奔的時候桀驁不馴、熱鬧不羈，但沉靜下來卻也未曾消失放棄，它只是穩健地在風起雲湧的每一刻，包容自得。沒有到過「天秤座」，恐怕你也再難體會有這樣一個場合，無條件收納每一份深淺錯落卻不合時宜的彆扭情緒，傳唱每個世代的主題曲。如此認真安分又暢所欲言，相互較勁也溫柔救贖。（文／許慈恩）

237

愛樂電台

空中音樂會
伴你生活

像是一川清澈的溪水，從晨光初醒的「早安，愛樂」，到午後繽紛浪漫的「音樂逍遙遊」，直至午夜弛放的「台北爵士夜」，音樂依順著城市人生活的節奏汩汩流動。為製作一週七天不間斷的節目，愛樂電台創辦人兼董事長夏迪打趣地說：

238

台北 FM99.7 新竹 FM90.7
全球第一個資料庫電台

愛樂電台

台灣最沒有壓力的聲音

「創造『台灣最沒有壓力的聲音』
的，是一群壓力最大的人。」

在二十六歲那年，夏迪經友人介紹
首度聽見韋瓦第的〈四季〉和莫札
特的三十九號、四十一號交響曲，
驚為天人之下，點燃了對古典音樂
的熱情。彼時正在紐約求學的夏
迪，開始經由收聽當地的電台日夜
浸淫在古典音樂裡，然在漸漸認識
這廣博樂種的過程中，夏迪發覺台
灣既少有優質的參考圖書，在演奏
版本的選擇上亦缺乏指引。這啟發
了夏迪日後在策劃愛樂電台時，選
擇率先從線上資料庫做起，系統化
地彙編並保存音樂家、樂曲相關資
料。接著，在一九九三年廣播頻率
開放後兩年，愛樂電台 FM 99.7 終
於正式在台北播出。

239

用音樂為城市上色

「那時的台灣，真的好吵、好吵。」夏迪回憶道，歷經工業化、都市化，顯得更加擁擠喧囂的城市，又在將臨的首次市長民選之下愈發鼓譟起來。愛樂電台於一九九五年開播時，除了俗稱的「賣藥電台」以外，多數廣播電台都屬於綜合型的電台，即便是以音樂為主題的節目，仍不可避免地穿插著政論、時事批判。時局的紛擾已叫人心煩，緊迫逼人的生活節奏則如馬蹄凌亂，揚起的塵埃灰濛濛地將整座城市籠罩在沉沉的霧霾中。於是，愛樂電台堅持作專門的類型電台，讓政治消音，以音樂為慘澹的城市上色，進一步消除古典音樂與大眾之間的藩籬。

綠、紅、橘、紫、金、藍、粉紅、彩虹，搭配各式意象的古典、爵士、音樂劇、電影歌曲、世界音樂，柔美女聲悠悠道出綠色的怡然、紅色的澎湃、橘色的歡悅、紫色的神祕，才正醺然陶醉，又見那金色的璀璨、藍色的舒坦、粉紅的夢幻、彩虹的絢

爛——對應不同情緒和時間作息，一只「音樂調色盤」躍然紙上。愛樂電台首次提出的重點企劃就帶來前所未有的聆聽經驗，像彼得潘身旁的小精靈Tinker Bell，翩然灑下斑斕的神奇金粉，鬆動僵化的思緒，讓音樂帶領想像力凌霄飛翔。

「我們選擇用色彩當作介面，因為這是全人類共有的感官體驗。」夏迪解釋道，對於初次接觸古典音樂的大眾而言，降低接觸音樂的門檻和激發對音樂的想像同等重要。「音樂調色盤」節目將音樂概念具象化，使得古典、爵士樂、跨界音樂不再令人卻步，以優美的書寫引開一扇門，友善地邀請聽眾乘著樂音一同翱翔。然而，這新穎活潑的創意，在節目播出不久後，即因政治色彩的主觀投射被曲解而成為絕響，相關節目名稱如「綠色大道」等也得跟著改名。一面聽著節目 Demo 帶，一面搜索世紀初收聽愛樂電台的零碎記憶，不禁跟著感慨起來：依舊溫婉的聲音，娓娓道來的字句卻已截然不同。在精心挑選音樂之外，廣播節目中的另一種聲音——主持人，是否也經過嚴格的篩選？

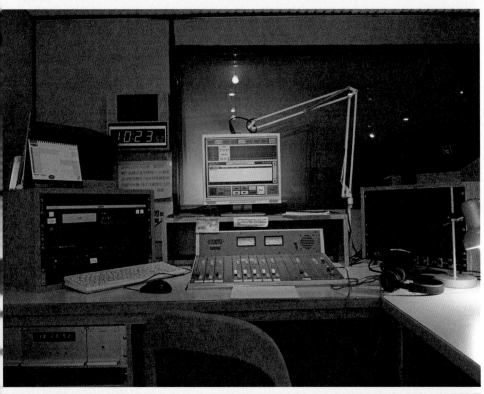

「我並不會只用那些講話字正腔圓的內容，不是形式。」對夏迪而言，主持人的嗓音特質不屬於傳播的「內容」，而是呈現的「形式」。

話雖如此，愛樂電台的主持人多有著平緩的語調，以中提琴般溫潤、沉穩的聲線優雅滑過耳際。你甚至可以期待聽到平日午後，男主持人以一句富有異國情調的「Bon l' après midi（法文：下午好）」向你問安，或是各節目進行樂曲解說時切換至英、義、德文聲道，不亞於音樂的多采多姿，穿插出現的外語也為愛樂電台添了幾分顏色。

來自古典，進入生活

儘管今日已無法聽見描繪音樂顏色的字句，收斂起七彩光芒的愛樂電台，持續以各種方式嘗試破除大眾對古典音樂嚴肅拘謹的刻板印象。夏迪指出，其中一個環節在於破除音樂家的神格化，「我禁止任何人在節目中使用『偉大』這個詞形容音樂家。」於是，你會認識「師奶殺手始祖」李斯特、「古典音樂界的麥可傑克森」巴哈、「社會邊緣人」舒伯特，而不是老掉牙「樂聖」貝多芬，或是「交響樂之父」海頓、「音樂神童」莫札特。

99.7的愛樂電台，沒有人是百分之百的完美，「要推廣古典音樂，就得把這些被捧到天上去的音樂家都拉回地表上，他們也是人，也有缺點。」有故事的音樂，總是特別好聽，愛樂電台企圖呈現的音樂家群像，有感情、有私欲、有茫然、有失意，理解他們的生命如何與音樂契合，感動將更深刻。夏迪補充，所謂古典音樂，亦曾經是流行音樂：「今日流行，明日古典。比起一直強調『Classical（古典）』，我們更重視『Classic（經典）』。」雖然一度招來質疑和批評，他依舊認為聽古典音樂不該是被專有名詞框限、只屬於特定階級專屬的嗜好，而是歷久彌新、家家戶戶都能共享的雅趣。不僅如此，愛樂電台從人文關懷的角度出發，走入民間，喚醒台灣人共同的聲音記憶：那可以是彈棉被律動毫無違和地躍進《四季紅》的節奏，抑或北投街頭的盲笛驚喜奏出悠揚旋律，「台灣原音重現」節目深入在地，將採集而來的熟悉聲音與古典音樂編織在一起，讓來自西洋的古典音樂與本土文化接軌。

TAKE	1	2	3	4	5
播出狀況	聯播	非聯播	聯播	非聯播	NFSA 聯播
台北	主控	主控	主控	主控	NFSA
新竹	主控	NFSB	主控	NFSB	NFSA

「正因為我不是『專家』，才能這樣做。」夏迪肯定地說，非音樂專科出身、擁有豐富傳媒經歷的他，用創意的語彙替音樂說故事，讓活躍於幾世紀前的古典樂融入現代人的生活中。只要愛樂電台的串場音樂——舒伯特的〈維也納婦女的蘭德勒舞曲〉（Wiener-Damen-Ländler）響起，總讓人有種回到家一樣的安心感，也是在 FM 99.7，你才能聽見以莫札特作品 K545 鋼琴奏鳴曲改編的整點報時音樂。愛樂電台在水泥森林中輕巧凌空，以幾小節的音符鋪建出一個二十四小時不歇息的流動空間。在那裡，永遠不必為了分秒落得狼狽不堪，時間也不再是壓力來源，反而搖身一變，以圓舞曲、交響曲、詠嘆調等千百種美妙姿態，靜靜地陪伴你

度過一些尋常的日子。「古典音樂，其實也就是『不合時宜』的音樂。」夏迪和團隊絞盡腦汁，就是為了讓這些「古人聽的東西」，得以不著痕跡地與當代結合在一起。

愛樂電台只在對的時間，用對的音樂，向對的人說故事，節目以外亦然。不管是自製的拜年訊息，還是為廠商製作的廣告，都經過巧妙設計。夏迪透露，他們只接受與電台調性相偕的業主，因此並非所有廠商都能夠與愛樂電台合作。只是無奈廣告作為主要收入來源，有時仍必須與業主妥協、調整文案內容，這對品質要求甚高的夏迪來說，並非一件容易的事：「有些廣告連我自己都聽不下去，偏偏有些業主就覺得自己有錢最大，聽了不滿意就說改就改。」採訪當天，聽著

245

一系列父親節祝賀短訊，有女兒視角的〈阿爸的情人就是我〉，以一家之主身分自述〈英雄〉，還有渴望為人夫的單身男子獨白，對應這幾個片段，腦海中分別浮現愛女心切、辛勤為家、渴望家庭的男性圖像，甚感溫馨。文案創作者夏迪自己也會心一笑地說，這些都是男人對男人的惺惺相惜：「我們在做的，就是在交心之後，進行一個『偷心』的動作。」從前多次有人找他去中國辦古典電台，他全拒絕了，「因為我對那個地方沒有感情。」夏迪有些感性地說，既然不愛，就無法做出貼近人心的優質電台。

聽音樂，與你在同一片天空下

時序入秋的週末早晨，扭開收音機，清新的弦樂流淌而出，愜意若置身林間，緩慢地伸展肢體，在一片綠意中甦醒過來。不用早起工作的假日，愛樂電台通常安排比週間更具有深度的知性節目，透過導聆講解、音樂分析和對談，讓聽眾在放鬆的狀態下增長古典音樂知識。相較歐美許多古典音樂電台，

愛樂電台投入更多心力在音樂導聆，深入淺出的內容，無論入門者或是資深樂迷都能溫故知新。隨著樂迷的成長，愛樂也一度於週五晚上播出 Live 節目「愛樂 Call in 擂台賽」，開放聽眾 Call in 挑戰自己對音樂的認識。週末夜守在收音機旁，自己 Call in 與闖關者一起專注聆聽題目，試著回答每段音樂的曲名、作曲家和曲式，既是知識交流的舞台，亦是古典〈樂迷專屬〉的空中聚會。

「我覺得，音樂是大家的。」夏迪堅定道。很可惜的，即使曾努力在台中、台南、高雄等地設台，幾經波折，目前只有新竹和台北兩座城有地方專屬的愛樂電台。好消息是，自從線上同步收聽服務和專屬 APP 相繼推出，只要連上網，隨時隨地都能收聽愛樂電台的節目。夏迪說，製作節目的時候，他會想像愛樂電台播音當下四散在城市各個角落的聽眾，「比方說這邊是一位剛回到家的女子準備卸妝，那頭可能正倚著窗望向遠方，另一邊也許是熬夜趕報告的學生，又或是正在駕駛的計程車司機……」，像耳畔的低語，只對著你說的那樣私心，卻是在同一個

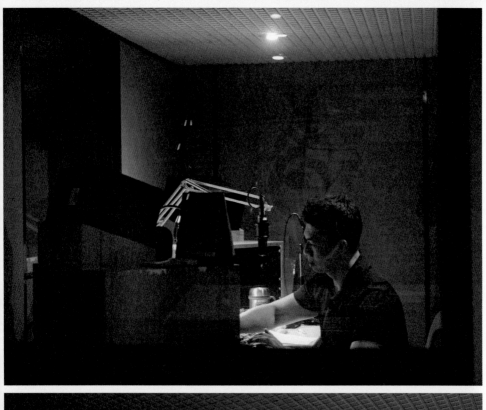

時空下的我們共同豎耳傾聽的小祕密。特別是在深夜，獨自聽著沒有DJ主持的「音樂水龍頭」，只有音樂源源不絕地來，從容地充盈房間的空白。一點一滴地，音樂成為自來水般賴以生存的必須，每次旋開、緊鎖就是進出一趟桃花源，心靈也在逃離遁入之間被洗滌乾淨。

「但現代人要的不是安靜，而是快樂。」面對愈來愈沉重的生活，人們比從前更不快樂。對此，夏迪再度拋出上一個世紀末的疑問：「二十一世紀的台灣需要什麼？愛樂電台能為二十一世紀的台灣做些什麼？這是我們一直在思考的。」從不被看好、被唱衰撐不過三個月，迄今走過逾二十個年頭，愛樂電台以音樂引介精緻生活美學，為都市人營造一方暫時逃離忙亂現實的寧靜天地，從無到有培養出上百萬位聽眾，接下來的路該怎麼走？就夏迪的觀察，這三十年間，台灣民營電台一家接著一家倒閉、被併購，古典音樂的類型媒體更沒有一個比愛樂電台長壽。「就連我以前在紐約最喜歡聽的電台，它原本的投資者紐約時報也在幾年前撤資了。」拿起電台的「聖經」——自創始期沿用至今的節目製作SOP手冊——夏迪語重心長地說，這些年來他不斷在訓練人才，今年他六十一歲了，「還是在訓練。」幾年後，待他退休，沒有夏迪坐鎮的愛樂電台會變成什麼樣子呢？

「每個偉大的都會，都應該擁有一家古典音樂電台！」回首創立電台時的願景，說到底，終究是出自對音樂的熱愛，並期待著能將這份喜悅分享出去。隱身幕後十餘年都未曾露面受訪的夏迪嘆道，儘管得獎無數，愛樂電台至今還是得自力掙取生存空間，想辦法在商業與理想間取得平衡。即便面對時代的轉變和挑戰，改以「愛樂快樂，快樂愛樂」作為新口號，但每當聽見貝多芬的第十三號弦樂四重奏第四樂章，在人們心中迴響的，依然會是那耳熟能詳的台呼：「台灣最沒有壓力的聲音，台北愛樂電台，FM 99.7。」也才發覺，來自古典的愛樂電台早已走入生活，更成就了不可取代的經典。（文／李玲甄）

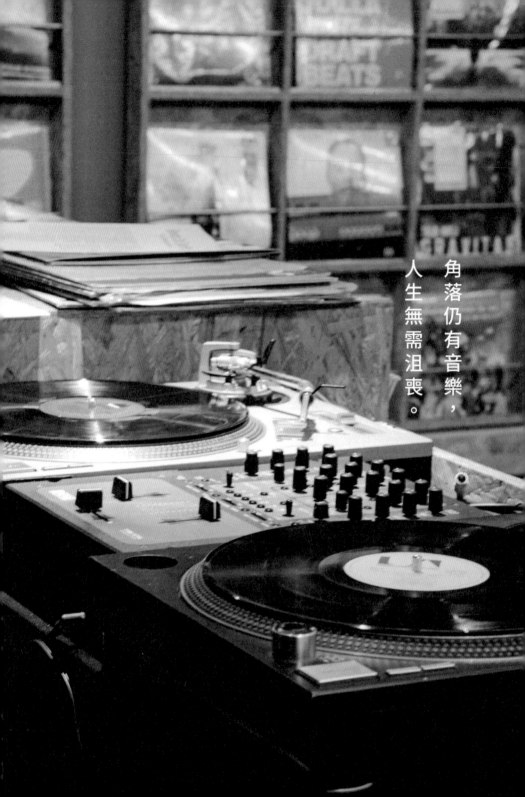

角落仍有音樂，人生無需沮喪。

台北
音樂場所
一百選

當然，還有更多

十方樂集音樂劇場 & 咖啡坊
Forum Auditorium & Café

演奏廳、咖啡廳、古典樂
捷運站線——圓山站、大橋頭站　　開業年份——1997年

📞 02-2593-5811 🅰 台北市大同區民族西路187巷4號 🕐 週
一至週日11:00-22:00 🈺 無

Triangle

跳舞酒吧、電子樂、復古、主題之夜
捷運站線——圓山站　　開業年份——2015年

📞 02-2597-9991 🅰 台北市中山區玉門街1號 🕐 週一、
週二20:00-00:00，週三、週四20:00-02:00，週五20:00-
04:00，週六15:00-18:00／20:00-04:00，週日14:00-00:00
🈺 無

韻順唱片行

唱片行、音樂廠牌、古典樂、歷史錄音、獨立廠牌代理、
古董喇叭黑膠
捷運站線——雙連站　　開業年份——1990年代

📞 02-2565-2535 🅰 台北市中山區民生西路45巷3弄1號 🕐
週一至週日13:00-18:00 🈺 無

Continue Music Studio
延聲音樂

練團室、二手唱片和咖啡、音樂市集
捷運站線——雙連站　　開業年份——2015年

📞 02-2100-1885 🅰 台北市中山區中山北路二段77巷14號
B1 🕐 週一至週五13:00-23:00，週六至週日10:00-23:00 🈺
無

Revolution Now

咖啡廳、酒吧、現場演出、黑膠
捷運站線——中山站　　開業年份——2014年

📞 02-2721-0670 🅰 台北市中山區中山北路二段20巷1-4
號二樓 🕐 週一至週五15:00-23:00，週六至週日15:00-
24:00 🈺 無

a Le music bar

酒吧、現場演出、原住民音樂、新加坡樂團駐店
捷運站線——明德站、石牌站（需再轉乘公車）
開業年份——2010年

📞 02-2871-7628 🅰 台北市士林區中山北路七段59號2樓
🕐 週一至週日20:00-02:00 🈺 無

古殿樂藏
唱片藝術研究中心

唱片行、黑膠、「經典歷史留聲計劃」、音樂資料庫
捷運站線——明德站　　開業年份——2013年

📞 0975-057-467 🅰 台北市北投區西安街一段169號2樓 🕐
週一、週三、週四13:00-21:00，週日13:00-18:00 🈺 每週
二、週五、週六

Changee 噪咖

複合展演空間、咖啡廳、互動聲音裝置
捷運站線——芝山站　　開業年份——2013年

📞 02-2834-2740 🅰 台北市士林區福華路180號[台北數位
藝術中心內一樓] 🕐 週一至週日12:00-21:00 🈺 無

榕 RON

酒吧、咖啡廳、DJ現場
捷運站線——士林站　　開業年份——2013年

📞 02-2883-6883 🅰 台北市士林區中山北路五段461巷21號
🕐 週日至週四16:00-03:00，週五至週六16:00-04:00 🈺 無

窄父 HideOut

酒吧、DJ現場、搖滾樂手集散地、樂手自營
捷運站線——東門站、台電大樓站
開業年份——2015年

電 02-2362-5805 地 台北市大安區和平東路一段 280 號 營
週日至週四20:00-02:00，週五至週六20:00-03:00 休 無

大安森林公園音樂露台

露天舞台、公共空間
捷運站線——大安森林公園站
開業年份——1994年（大安森林公園）

電 無 地 台北市大安區新生南路二段1號（大安森林公園
內）營 全天候開放，不定時舉辦音樂性活動 休 無

二六八音樂專門店

樂器行、鼓組、打擊樂器
捷運站線——大安森林公園站　　開業年份——2001年

電 02-2700-5310 地 台北市大安區新生南路一段139巷12
號 營 週一至週五12:00-22:00，週六12:00-21:00，週日
12:00-19:00 休 無

MayBE Music Bar

酒吧、DJ直送、搖滾樂、深夜音樂基地
捷運站線——大安站、忠孝復興站
開業年份——2005年

電 02-2705-7399 地 台北市大安區復興南路一段253巷15號
營 週一至週日18:00-02:30 休 無

Neo Studio

複合展演空間、附設酒吧、摩登舞台
捷運站線——象山站、市政府站　　開業年份——2011年

電 02-2723-6620 地 台北市信義區松壽路22號5樓(Neo 19
商場內) 營 依演出而定 休 無

海國樂器

樂器行、老字號、搖滾樂
捷運站線——台大醫院站、善導寺站
開業年份——1976年

電 02-2393-7936 地 台北市中正區仁愛路一段24號 營 週一
至週日11:00-22:00 休 無

麗風錄音室

錄音室、老字號、爵士樂、滾石愛用
捷運站線——中正紀念堂站　　開業年份——1970年代

電 02-2301-2900 地 台北市中正區重慶南路二段82號3樓
營 電話預約制 休 無

中國音樂書房

音樂書店、國樂樂譜、古典樂、CD挖寶
捷運站線——中正紀念堂站　　開業年份——1976年

電 02-2392-9912 地 台北市中正區愛國東路60號3樓 營 週
一至週五10:30-20:00，週六至週日13:00-18:00 休 無

南海藝廊

藝廊、複合展演空間、跨界沙龍
捷運站線——中正紀念堂站　　開業年份——2006年

電 02-2392-5080 地 台北市中正區重慶南路二段19巷3號
營 週三至週日14:00-21:30 休 每週一、二

勿忘我咖啡小館

咖啡廳、德國餐廳、現場演出、50年代、爵士樂、主題之夜
捷運站線——中正紀念堂站　　開業年份——2014年

電 02-3322-3036 地 台北市中正區愛國東路92號 營 週二至
週四、週日12:00-21:00，週五至週六12:00-00:00 休 每週一

Roxy Rocker

酒吧、搖滾樂、DJ現場
捷運站線——東門站、古亭站　　開業年份——2008年

電 02-2351-8177 地 台北市大安區和平東路一段177號 營
週日至週四21:00-04:00，週五至週六21:00-05:30 休 無

Marsalis Home Taipei

酒吧、現場演出、爵士樂
捷運站線——**市政府站**　　開業年份——2011年

☎ 02-8789-8166 🅰 台北市信義區松仁路90號3樓 🕐 週日至週四19:00-02:00，週五至週六19:00-03:00 休 無

City Café 音樂花房

露天舞台、咖啡空間、搖滾樂、StreetVoice、樂團比賽場地
捷運站線——**市政府站**　　開業年份——2012年

☎ 02-2729-9699 🅰 台北市信義區忠孝東路五段8號2樓（統一時代百貨夢廣場）🕐 週五至週六11:00-22:00，週日至週四11:00-21:30 表 週六、週日16:00／19:00 休 無

法雅客 藝文空間

連鎖書店系統、音樂講座、開放式試聽空間（音樂／音響）
捷運站線——**市政府站、101／世貿站**
開業年份——2013年

☎ 02-8789-8780 🅰 台北市信義區松壽路9號B2（新光三越信義新天地A9館內）🕐 週一至週日11:00-21:30 休 無

DigiLog 聲響實驗室

器材店、音樂教室、合成器、聲音藝術家CD、音樂講座
捷運站線——**國父紀念館站**　　開業年份——2014年

☎ 02-2579-8171 🅰 台北市松山區光復南路58巷36號 🕐 週一至週六13:30-19:30 休 每週日

誠品敦南音樂館

連鎖書店系統、唱片行、ＣＤ、黑膠、複合展演空間
捷運站線——**忠孝敦化站**　　開業年份——1999年

☎ 02-2775-5977 #850 🅰 台北市敦化南路一段245號B2
🕐 週一至週五11:00-00:00 休 無

TUTU MOTO-Jazz Café

餐廳、現場演出、爵士樂、主題之夜
捷運站線——**南港站**　　開業年份——2014年

☎ 02-2651-9200 🅰 台北市南港區重陽路263巷1號 🕐 週一至週四18:00-01:30，週五至週六18:00-02:30 休 每週日

大吉祥錄音室

錄音室、硬地搖滾、樂手自營
捷運站線——**後山埤站**　　開業年份——2008年

☎ 02-2653-0001 🅰 台北市南港區忠孝東路六段83號3樓
🕐 週一至週五14:00-22:00 休 每週六、週日

ICC 音樂咖啡館
莫札特專館

咖啡廳、複合展演空間、音樂講座、週五音樂會、古典樂
捷運站線——**永春站**　　開業年份——2016年

☎ 02-2727-0865 🅰 台北市信義區忠孝東路五段524巷8號 🕐 週一至週五07:30-20:30，週六至週日08:30-20:30 休 無

Brown Sugar Live & Restaurant
黑糖餐廳

餐廳、現場演出、爵士樂
捷運站線——**市政府站**　　開業年份——1997年

☎ 02-8780-1110 🅰 台北市信義區松仁路101號 🕐 週一至週日17:30-02:00 休 無

Lee Guitars
李吉他

樂器行、手工木吉他品牌、李宗盛
捷運站線——**市政府站、國父紀念館站**
開業年份——2002年

☎ 02-6636-5888 #1604 🅰 台北市信義區菸廠路88號2樓（松菸誠品內）🕐 週一至週日11:00-22:00 休 無

台北音樂家書房
Taipei Musiker House

音樂書店、古典樂、大陸樂譜、西樂樂譜
捷運站線——西門站　　開業年份——2011年

☎ 02-2371-3333 🏠 台北市萬華區中華路1段196號3樓 🕐
週一至週六09:00-21:00，週日12:00-21:00 休 無

樂樂樂 The AMP Livehouse

講堂空間、台灣（流行）音樂、「大師講唱」系列活動
捷運站線——西門站　　開業年份——2012年

☎ 02-8978-2081#3007 🏠 台北市中正區延平南路77號 🕐
不固定 休 無

陰府門
Pub Metal Merchandise

練團室、金屬樂、金屬團唱片及周邊商品
捷運站線——西門站　　開業年份——2013年

☎ 02-2388-7018 🏠 台北市萬華區昆明街136巷1弄10號B1
🕐 週二至週五16:00-22:00，週六至週日14:00-22:00 休 每
週一

小宋黑膠唱片行

唱片行、黑膠、古典樂、（西洋流行、日本演歌）
捷運站線——龍山寺站　　開業年份——1996年

☎ 02-2308-6977 🏠 台北市萬華區西園路二段79號 🕐 週一
、週三至週五10:00-20:00 休 每週二

宛伶樂器行

樂器行、音樂教室、練團室、老字號、國樂、搖滾樂
捷運站線——府中站　　開業年份——1985年

☎ 02-2968-9922 🏠 新北市板橋區南門街14號2樓 🕐 週一
至週日12:00-22:00 休 無

UD Music Center
育典樂器

樂器行、音樂教室、搖滾樂
捷運站線——忠孝敦化站　　開業年份——2000年

☎ 02-2721-3202 🏠 台北市忠孝東路4段1號5樓 🕐 週一至
週六13:00-22:00，週日13:00-19:00 休 無

台北愛樂暨
梅哲音樂文化館

演奏廳、咖啡聽、古典樂
捷運站線——善導寺站　　開業年份——2007年

☎ 02-2397-5072 🏠 台北市中正區濟南路1段7號 🕐 週一至
週日08:00-22:00[預約租借] 休 無

大陸書店（音樂專業書店）

音樂書店、鋼琴譜、古典樂
捷運站線——西門站　　開業年份——1938年

☎ 02-2311-3914 🏠 台北市中正區衡陽路79號3樓 🕐 週一
至週日09:00-21:00 休 無

九五樂府

唱片行、東洋流行唱片
捷運站線——西門站　　開業年份——1998年

☎ 02-2312-2251 🏠 台北市萬華區漢口街二段20巷11號 🕐
週二至週日12:00-22:00 休 每週一

有種唱片
SPECIES RECORDS

唱片行、電子舞曲、黑膠
捷運站線——西門站　　開業年份——2004年

☎ 02-2375-5518 🏠 台北市萬華區昆明街96巷20號2樓 🕐
週二至週六15:30-21:00 休 每週日、週一

河岸留言 音樂深造學苑／錄音室

音樂教室、錄音室、練團室、搖滾樂
捷運站線——**公館站、萬隆站**　開業年份——2007年

電 02-2932-6252 地 台北市文山區羅斯福路五段88-5號B1
營 週一至週日12:30-22:00 休 無

PIPE Live Music

酒吧、Live House、DJ現場、搖滾樂
捷運站線——**公館站**　開業年份——2011年

電 02-2365-3524 地 台北市中正區思源街1號(自來水園區內) 營 依演出而定 休 無

Korner 牆角

夜店、現場演出、電子樂
捷運站線——**公館站**　開業年份——2012年

電 02-2930-0162 地 台北市文山區羅斯福路四段200號B1(THE WALL內) 營 週三至週四22:00-03:00，週五至週六11:45-06:00 休 每週日、週一、週二

荒漠甘泉音樂主題沙龍 Stream Music Salon

餐廳、現場演出、黑膠收藏
捷運站線——**公館站**　開業年份——2013年

電 02-2365-6288 地 台北市中正區羅斯福路三段316巷18號 營 週一至週日11:30-21:30 休 無

茉莉影音館

唱片行、連鎖書店系統、二手唱片
捷運站線——**公館站**　開業年份——2014年

電 02-2367-7419 地 台北市中正區羅斯福路3段244巷10弄17號 營 週一至週五12:00-22:00 休 無

後台 Backstage Café

咖啡廳、複合展演空間
捷運站線——**公館站**　開業年份——2016年

電 02-2362-1170 地 台北市大安區羅斯福路4段1號台大綜合體育館2樓206室、214室 營 週一至週日10:00-20:00 休 無

女巫店

咖啡廳、Live House、硬地搖滾
捷運站線——**公館站**　開業年份——1996年

電 02-2362-5494 地 台北市大安區新生南路三段56巷7號 營 週日至週三10:00-23:00，週四至週六10:00-00:00 休 無

河岸留言音樂藝文咖啡

咖啡廳、Live House、硬地搖滾
捷運站線——**公館站**　開業年份——2000年

電 02-2368-7310 地 台北市中正區羅斯福路三段244巷2號B1 營 週一至週日19:00-00:30 休 無

The Wall 公館

Live House、硬地搖滾
捷運站線——**公館站**　開業年份——2003年

電 02-2930-0162 地 台北市文山區羅斯福路四段200號B1 營 依演出而定 休 無

海邊的卡夫卡 Kafka by the Sea

咖啡廳、Live House、硬地搖滾
捷運站線——**公館站**　開業年份——2005年

電 02-2364-1996 地 台北市中正區羅斯福路三段244巷2號2樓 營 週一至週四11:30-22:30，週五至週六12:00-00:00 休 無

大稻埕戲苑

表演劇場、複合展演空間、傳統戲曲
捷運站線──**北門站**　開業年份──**2011年**

📞 02-2556-9101 🗺 台北市大同區迪化街一段21號8、9樓（永樂市場內）🕐 週二至週日09:00-17:00 ⊘ 每週一

駱克唱片行

唱片行、古典樂、爵士樂、二手CD、二手黑膠
捷運站線──**南京三民站**　開業年份──**1994年**

📞 02-2748-1416 🗺 台北市松山區南京東路五段123巷1弄19號 🕐 週一至週五11:00-21:00，週六13:00-19:00 ⊘ 每週日

China Pa 中國父

中菜餐廳、現場演出、主題之夜
捷運站線──**南京三民站**　開業年份──**1999年**

📞 02-3762-1919 🗺 台北市松山區八德路4段138號11樓（京華城內）🕐 週日至週四16:30-02:00，週五至週六16:30-03:00 ⊘ 無

Amigo Live House

餐廳、現場演出、流行樂、主題之夜
捷運站線──**南京三民站**　開業年份──**2012年**

📞 02-3762-1999 🗺 台北市松山區八德路四段138號12樓（京華城內）🕐 週三至週六21:00-01:30 ⊘ 每週日、週一、週二

Blue Note 藍調

酒吧、現場演出、爵士樂
捷運站線──**台電大樓站**　開業年份──**1974年**

📞 02-2362-2333 🗺 台北市大安區羅斯福路三段171號4樓 🕐 週一至週日20:00-01:00 ⊘ 無

Oldie & Goodie

酒吧、現場演出、西洋經典老歌、復古風
捷運站線──**台電大樓站**　開業年份──**2000年**

📞 02-2369-3686 🗺 台北市大安區羅斯福路三段171號2樓 🕐 週一至週四20:00-01:00，週五至週六20:00-02:00 ⊘ 每週日

睡不著
insomnia café

咖啡廳、複合展演空間、硬地搖滾
捷運站線──**台電大樓站**　開業年份──**2008年**

📞 02-2364-0002 🗺 台北市大安區泰順街60巷8號 🕐 週一至週日11:00-23:30 ⊘ 無

ff studio 錄音室

錄音室、古典樂
捷運站線──**台電大樓站**　開業年份──**2014年**

📞 02-2367-9588 🗺 台北市中正區師大路210號 🕐 週一至週日10:00-22:00 ⊘ 無

先行──車 黑膠倉庫

唱片行、黑膠、實驗噪音、挖寶倉庫
捷運站線──**台電大樓站**　開業年份──**2014年**

📞 02-2362-5205 🗺 台北市大安區師大路102巷8號 🕐 週二至週日15:00-21:00 ⊘ 每週一

貝洛音樂工作室 X 吉他工坊

練團室、音樂教室、木吉他專賣店、吉他社指導
捷運站線──**古亭站**　開業年份──**2013年**

📞 02-2357-0302 🗺 台北市中正區羅斯福路一段94號B1 🕐 週一至週五17:00-22:00，週六至週日09:00-22:00 ⊘ 無

名匠樂器行

樂器行、老字號、自產吉他
捷運站線——**忠孝新生站**　開業年份——**1970年代**

📞 02-2321-0575 📍 台北市中正區市民大道三段8號50室
🕐 週三至週一13:00-21:00 ❌ 每週二

合友唱片

唱片行、老字號、歷史錄音、黑膠、絕版爵士片挖寶
捷運站線——**忠孝新生站**　開業年份——**1982年**

📞 02-2322-3386 📍 台北市中正區八德路一段82巷12號 🕐
週一至週日10:00-22:00 ❌ 無

金螞蟻樂器行

樂器行、老字號、搖滾樂
捷運站線——**忠孝新生站**　開業年份——**1983年**

📞 02-2357-8665 📍 台北市中正區金山南路一段37-1號 🕐
週一至週六10:00-22:00，週日12:00-19:00 ❌ 無

台北琴道館
（中華古琴學會）

市定古蹟、古琴陳列館、複合展演空間、古琴教室
捷運站線——**忠孝新生站**　開業年份——**2008年**

📞 02-2391-7536 📍 台北市中正區齊東街53巷11號 🕐 週三
至週日10:00-17:30 ❌ 每週一、週二

Legacy
傳 音樂展演空間

Live House、硬地搖滾
捷運站線——**忠孝新生站、善導寺站**
開業年份——**2009年**

📞 02-2395-6660 📍 台北市中正區八德路一段1號（華山
1914創意文化園區5A館內）🕐 依演出而定 ❌ 無

風潮音樂生活館

關鍵字：唱片行、音樂廠牌、少數民族音樂、概念音樂
捷運站線——**忠孝新生站**　開業年份——**2013年**

📞 02-2395-5053 📍 台北市八德路一段1號〔華山1914文創
園區，千層野台2樓〕🕐 週日至週四11:00-19:00，週五至
週六11:00-21:00 ❌ 無

飛翔羽翼樂器行

練團室、練琴室、樂器行、新北練團免費
捷運站線——**景安站**　開業年份——**2014年**

📞 02-2940-9594 📍 新北市中和區景平路317號 🕐 週一至
週五12:00-00:00，週六至週日09:00-00:00 ❌ 無

好感音樂

唱片行、黑膠、黑膠唱盤、古典樂、流行樂、爵士樂
捷運站線——**頂溪站**　開業年份——**2013年**

📞 02-2922-3980 📍 新北市永和區竹林路152號5樓 🕐 週一
至週五09:00-18:00 ❌ 每週六、週日

小雅書局（音樂專業書店）

音樂書店、原版樂譜、原文音樂書、店貓
捷運站線——**古亭站**　開業年份——**1980年**

📞 02-2363-6751 📍 台北市大安區和平東路一段182之1號3
樓 🕐 週一至週五09:00-21:00，週六至週日14:00-19:00 ❌
無

45 PUB

酒吧、DJ直送、搖滾樂
捷運站線——**古亭站**　開業年份——**1995年**

📞 02-2321-2140 📍 台北市大安區和平東路一段45號2樓
🕐 週一至週日16:00-04:00 ❌ 無

小白兔唱片

唱片行、獨立音樂廠牌、硬地搖滾
捷運站線——**古亭站**　開業年份——**2002年**

📞 02-2369-7915 📍 台北市大安區浦城街21巷1-1號 🕐 週
一至週日14:00-22:00 ❌ 無

留聲跡藝文工坊

錄音室、練團室、古典樂
捷運站線——**民權西路站**　　開業年份——**2012年**

電 0955-264-098 地 台北市中山區民權西路27號8樓之1 營
週一至週六09:00-22:00，週日13:00-22:00(需事先預約) 休
無

藝風巷

咖啡廳、複合展演空間
捷運站線——**民權西路站**　　開業年份——**2015年**

電 02-2599-4502 地 台北市大同區承德路三段90巷2號 營
週日至週四10:00-22:00，週五至週六10:00-00:00 休 無

第一唱片行

唱片行、台語歌謠、黑膠、卡帶
捷運站線——**大橋頭站**　　開業年份——**1965年**

電 02-2557-9029 地 台北市大同區保安街88號 營 週一至週
五08:00-19:00，週六至週日 08:00-18:00 休 無

Anuenue x 音樂生活

樂器行、烏克麗麗品牌、線上樂人訪談
捷運站線——**忠孝新生站**　　開業年份——**2014年**

電 02-2536-4488 地 台北市中山區松江路188巷1號 營 週一
至週五09:00-18:00 休 每週六、週日

Crew Cafe

咖啡廳、複合展演空間、主題之夜、劇場
捷運站線——**忠孝新生站**　　開業年份——**2015年**

電 02-2518-5993 地 台北市中山區松江路1號之1 營 週一至
週日12:00-22:00 休 無

Platinum Studios
白金錄音室（白金唱片）

錄音室、老字號、流行音樂
捷運站線——**松江南京站、南京復興站**
開業年份——**1980年**

電 02-2509-1221 地 台北市中山區建國北路二段33號2樓
營 電話預約制 休 無

敦煌樂器行

樂器行、練團室、音樂教室、老字號、搖滾樂
捷運站線——**松江南京站**　　開業年份——**1984年**

電 02-2508-0066 地 台北市中山區建國北路二段1號 營 週
一至週日12:00-21:00 休 無

文水藝文中心
（表演廳＆沙龍廳）

演奏廳、咖啡廳、複合展演空間、古典樂、爵士樂
捷運站線——**松江南京站**　　開業年份——**2012年**

電 02-2501-9888 地 台北市中山區南京東路二段124號9樓
營 週一至週五10:00-19:00 休 週六、週日

Music Corner 角落音樂餐廳

餐廳、現場演出、流行樂
捷運站線——**松江南京站**　　開業年份——**2013年**

電 02-2504-3688 地 台北市中山區建國北路一段156號 營
週一至週日11:30-23:00 休 無

112F Recording Studio

錄音室、硬地搖滾、樂手自營
捷運站線——**南京復興站**　開業年份——**2010年**

電 02-8712-8690 地 台北市中山區遼寧街201巷13號1樓 營
電話預約制 休 無

A Train Leads The Way To Jazz

酒吧、爵士樂、現場演出
捷運站線——**南京復興站、忠孝復興站**
開業年份——**2011年**

電 02-2721-2322 地 台北市中山區八德路二段233號2樓 營
週日至週四18:30-02:00，週五至週六18:30-03:00 休 無

邱吉爾爵士雪茄館
Churchill Cigar Lounge

酒吧、爵士樂、現場演出
捷運站線——**南京復興站**　開業年份——**2014年**

電 02-3518-3078 地 台北市中山區南京東路三段133號3樓〔
台北威斯汀六福皇宮內〕營 週一至週日15:00-01:00，爵士
演奏：週二至週六21:00-23:00 休 無

M @ M Boutique

唱片行、黑膠、歐美日唱片、音樂雜誌與周邊
捷運站線——**忠孝復興站**　開業年份——**1999年**

電 02-8771-5688 地 台北市大安區忠孝東路四段112號4樓
之3 營 週一至週五18:30-22:30，週六至週日17:00-22:30
休 無

A House

咖啡廳、Live House、A Cappella
捷運站線——**忠孝復興站**　開業年份——**2010年**

電 02-2778-8612 地 台北市大安區復興南路一段107巷5弄
18號 營 週一至週日12:00-22:00 休 無

強力錄音室

錄音室、流行音樂、硬地搖滾
捷運站線——**東湖站**（需再轉乘公車）
開業年份——**1991年**

電 02-2692-3738 地 新北市汐止區康寧街169巷31-1號5樓
之1 營 週一至週日10:00-00:00 休 無

台北市街頭音樂發展協會

音樂教室、練團室、音樂教育推廣、公事包街頭音樂大賽
捷運站線——**內湖站**　開業年份——**2014年**

電 02-8792-4020 地 台北市內湖區成功路四段61巷8弄6號
B1 營 週一至週日10:00-22:00 休 無

友善烏音樂 Ukulele Friendly

樂器行、音樂教室、複合展演空間、烏克麗麗
捷運站線——**港墘站、西湖站**　開業年份——**2013年**

電 02-2627-9912 地 台北市內湖區麗山街385巷4號 營 週一
至週五13:00-22:00，週六至週日11:00-22:00 休 無

雅砌音樂

錄音室、音樂廠牌、古典樂
捷運站線——**西湖站**　開業年份——**2001年**

電 02-2577-5860 地 台北市內湖區瑞光路583巷30號7樓 營
電話預約制 休 無

好意思 Café ／好意思錄音室

咖啡廳、錄音室、搖滾樂、樂手自營
捷運站線——**中山國中站**　開業年份——**2015年**

電 02-2503-8708 地 台北市中山區復興北路500號 營 週日
至週一11:00-18:30，週二至週六11:00-22:00 休 無

EZ5 Live House

餐廳、現場演出、流行樂
捷運站線——**六張犁站**　　開業年份——**1991年**

📞 02-2738-3995 📍 台北市大安區安和路二段211號 🕐 週一至週日20:00-01:30 ⏸ 無

NOIZ Studio

錄音室、硬地搖滾
捷運站線——**六張犁站**　　開業年份——**2000年**

📞 0930-882-206 📍 台北市大安區嘉興街329之1號 🕐 電話預約制 ⏸ 無

Line in 籟音音樂影像工作室

練團室、錄音室、樂團直播「Line in Studio Live」
捷運站線——**六張犁站**　　開業年份——**2015年**

📞 02-8732-8605 📍 台北市信義區和平東路三段215號 B1 🕐 週一至週日10:00-22:00 ⏸ 無

表演 36 房：永安藝文館

複合展演間、表演教室、優人神鼓
捷運站線——**木柵站、七張站或萬隆站**（需再轉乘公車）
開業年份——**2006年**

📞 02-2939-3088 📍 台北市文山區木新路二段156-1號 🕐 週二至週六9:00-21:00，週日9:00-18:00 ⏸ 每週一

優人神鼓山上劇場

露天劇場、優人神鼓練習場、台北市文化景觀、鼓團公演
捷運站線——**動物園站、七張站**（需再轉乘公車）
開業年份——**1988年**

📞 02-2938-8188 📍 台北市文山區老泉街26巷30號 🕐 預約制 ⏸ 無

極緻形象
音樂小禮堂

複合展演空間、錄音室
捷運站線——**忠孝復興站**　　開業年份——**2012年**

📞 02-8772-6559 📍 台北市大安區大安一段52巷12號 B1 🕐 週一至週六13:30-00:00 ⏸ 每週日

藝文展演空間／
樓下手沖專門店＆精選酒吧

咖啡廳、酒吧、複合展演空間、搖滾樂、樂手自營
捷運站線——**忠孝復興站**　　開業年份——**2012年**

📞 02-2775-1467 📍 台北市大安區安東街40巷3號 🕐 週二至週日16:00-01:00 ⏸ 每週一

阿帕音樂工作室 和平阿帕

練團室、音樂教室、硬地搖滾
捷運站線——**科技大樓站**　　開業年份——**1995年**

📞 02-2704-7150 📍 台北市大安區和平東路2段127號 🕐 週一至週五10:00-22:00，週六至週日14:00-19:00 ⏸ 無

阿通伯樂器
Tony's Music World　（和平二號店）

樂器行、音樂教室、練團室、老字號、搖滾樂
捷運站線——**科技大樓站**
開業年份——**2010年**（擴店時間）

📞 02-8732-6000 📍 台北市大安區臥龍街1號 🕐 週一至週六10:00-22:00〔音樂教室13：00開始營業〕，週日10:00-18:00 ⏸ 無

聲音光年 1932

博物館、黑膠、留聲機、老屋修復
捷運站線——**科技大樓站、古亭站、大安森林公園站**
開業年份——**2016年**

📞 02-2395-7838 📍 台北市大安區和平東路一段187號 🕐 電話預約制 ⏸ 無

台北祕密音樂場所：有音樂，我就能在這城市生存

統籌策劃	李明璁
審　　定	林正如
總 編 輯	湯皓全
專案主編	張婉昀
專文作者	許慈恩、李玲甄、湯涵宇、趙竹涵、林涵、劉定衡、張婉昀、李明璁
攝　　影	江彥學、黃柏超、Wu René
封面繪圖	陳沛珛
美術設計	林育鋒
內頁排版	Bear工作室
校　　對	魏秋綢、許慈恩

指導單位 ———— 文化部、臺北市政府

出　　版 ———— 臺北市政府文化局
　　　　　　　　地址：臺北市市府路1號4樓
　　　　　　　　網址：http://www.culture.gov.taipei/

企劃執行 ———— 大塊文化出版股份有限公司
與總經銷　　　　台北市10550南京東路四段25號11樓
　　　　　　　　www.locuspublishing.com
　　　　　　　　讀者服務專線：0800-006689
　　　　　　　　TEL：(02) 87123898　FAX：(02) 87123897
　　　　　　　　郵撥帳號：18955675　　戶名：大塊文化出版股份有限公司

製版：瑞豐實業股份有限公司　　初版一刷：2016年12月
　　　　　　　　　　　　　　　　初版二刷：2017年5月

定價：新台幣380元
ISBN：978-986-05-0620-4　GPN：1010502363
版權所有　翻印必究
缺頁或破損請寄回更換

場所攝影 ———— 江彥學：2manyminds Records、離線咖啡、操場。Wu René：個體戶唱片行、佳佳唱片、Double Check、Vinyl Decision、Revolver、Sappho Live Jazz、雅痞Art Reading Cafe、Legacy Mini Amba聽吧、Rhythm Alley享巷、鳳凰大歌廳、愛樂電台。黃柏超：風和日麗唱片行、沒有新歌的唱片行、上揚唱片、BEANS & BEATS、iNPUT 音鋪樂器調校咖啡、小地方音樂展演、台北月見君想與sou-ko倉庫、西門町杰克音樂、天秤座民歌西餐廳。

台北祕密音樂場所：有音樂,我就能在這城市生存 /
李明璁統籌策劃；湯皓全總編輯.
──初版‧──臺北市：北市文化局, 2016.12
面 ; 公分‧──(Sound ; 3)
ISBN 978-986-05-0620-4(平裝)
910.68 105021150